01 藉由色調表現乳房的訣竅

底下將解說藉由色調表現女性乳房的訣竅。乳房略呈圓形，柔軟有彈力，藉由色調表現十分困難。

將乳房想成一個肉塊

被重力拉扯的乳房

把隆起的乳房想成一個肉塊吧！因為被重力拉扯，乳房愈大就愈會變成向下鼓起的形狀。

讓乳房根部不明顯

乳房根部色調暗一點，讓它不明顯。必須讓肉塊看起來下垂。

乳房的光澤與陰影

如果肌膚白淨，就不能只用亮光強調凸起部。堅持～十分困難。這時在表現上須更加強調凹凸有致。

充滿吸引力

❖ 強調根部的凹下

《寫實的乳房》

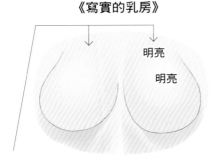

明亮

明亮

實際上上方較為低陷，而明亮的部分看起來是同樣的高度。

《強調根部凹下的乳房》

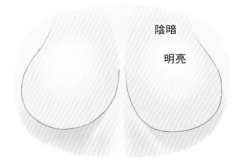

陰暗

明亮

《從側面所見的乳房》

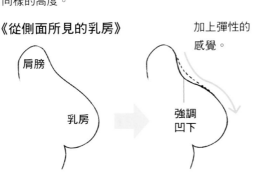

肩膀

乳房

加上彈性的感覺。

強調凹下

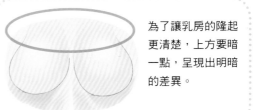

為了讓乳房的隆起更清楚，上方要暗一點，呈現出明暗的差異。

❖ 讓乳溝變亮強調乳房突起

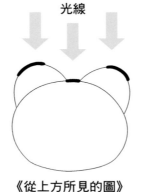

比較亮

提高亮度，讓乳溝與乳房呈現出明顯的高低差。

光線

想成單純藉由光線使身體中央變亮也行。

《從上方所見的圖》

> **One Point**
> 較低的乳溝事實上比乳房還要暗，但是要刻意反其道而行。

靈活運用界線

光是是否畫出界線，看起來就會是渾圓的乳房或柔軟的乳房，在表現時就能呈現差異。

乳房沒有界線

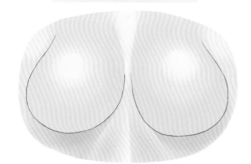

光是有陰影，就能強調柔軟度。如果想要呈現乳房下垂，建議大家利用這個手法。

乳房有界線

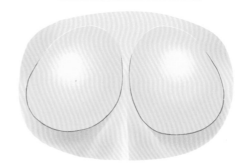

用白線畫出清楚的分界線，看起來就會隆起。可以強調圓弧。

乳頭的溝沒有界線

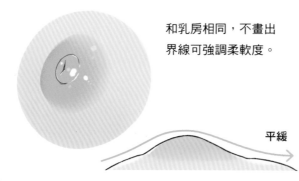

和乳房相同，不畫出界線可強調柔軟度。

平緩

乳頭的溝有界線

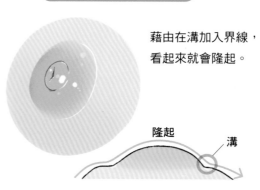

藉由在溝加入界線，看起來就會隆起。

隆起

溝

表現出性感的肉感

底下將解說表現出女性圓潤肉感的訣竅。如高色調或反射等，先從把女體當成物體開始。

注意光線與陰影

注意肌肉隆起、低窪凹凸，並加上光線、陰影表現出質感。立體地塗色能更添質感，性感程度更加提升。

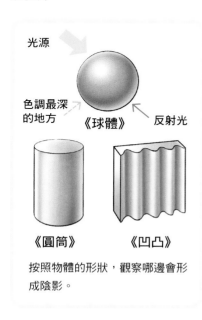

光源

色調最深的地方　《球體》　反射光

《圓筒》　《凹凸》

按照物體的形狀，觀察哪邊會形成陰影。

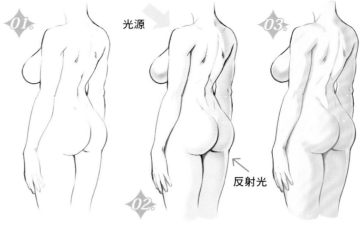

01. 光源

02.

03.

反射光

畫出線條畫。只有線條畫會有種扁平的印象。

決定光源的位置並思考身體的凹凸，然後決定最亮的地方和最暗的地方。

骨骼與肌肉的凹凸形成的陰影，和落在手臂上的陰影要加以區別。

One Point

與其從顏色淡的部分一層層塗色，不如先決定顏色最暗、最深的部分，才比較容易掌握凹凸，也更容易塗色。

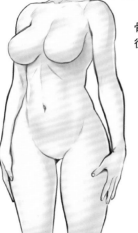

標準體型

《體型差異造成陰影的差異》

骨骼的凹凸很明顯

胸部與腹部形成的脂肪很明顯

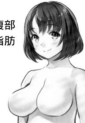

腹肌的凹凸與線條很明顯

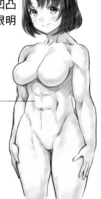

瘦削型　豐滿型　肌肉型

讓內衣圖變性感的上色訣竅

畫內衣圖的時候，如何才能展現性感魅力呢？底下將說明訣竅。

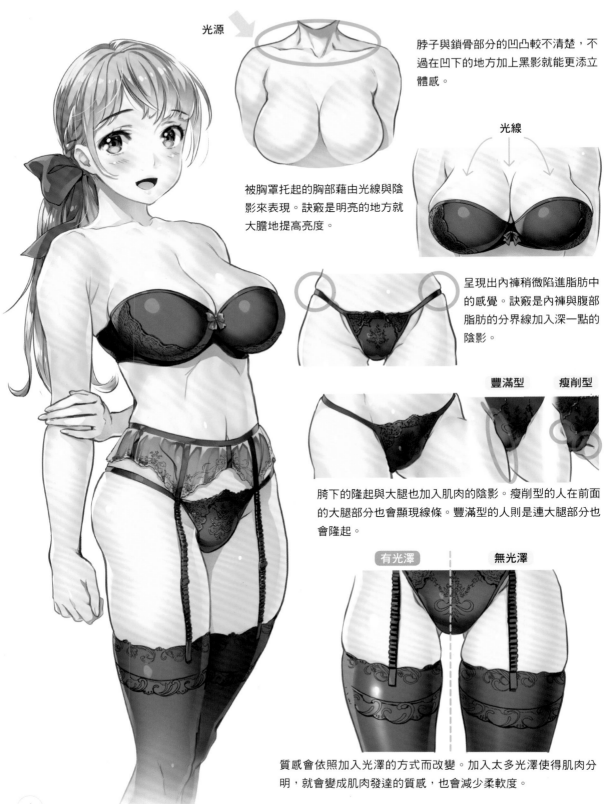

光源

脖子與鎖骨部分的凹凸較不清楚，不過在凹下的地方加上黑影就能更添立體感。

光線

被胸罩托起的胸部藉由光線與陰影來表現。訣竅是明亮的地方就大膽地提高亮度。

呈現出內褲稍微陷進脂肪中的感覺。訣竅是內褲與腹部脂肪的分界線加入深一點的陰影。

豐滿型　　瘦削型

胯下的隆起與大腿也加入肌肉的陰影。瘦削型的人在前面的大腿部分也會顯現線條。豐滿型的人則是連大腿部分也會隆起。

有光澤　　無光澤

質感會依照加入光澤的方式而改變。加入太多光澤使得肌肉分明，就會變成肌肉發達的質感，也會減少柔軟度。

漫畫繪師

成人美少女魅惑畫法

うめ丸 / ぶんぼん 著　　ユニバーサル・パブリシング
Universal Publishing 編

瑞昇文化

前言

能否畫出性感的女性，是決定能否成為插畫家、漫畫家、同人作家的重要要素。

並且，許多立志成為專業人士的人或愛好者之中，儘管對於人體的整體構成似乎瞭解，卻不懂各部位會依構圖而改變外觀；或是無法掌握彎曲、扭轉、因重力引起的變形而畫不出草圖，或是光靠素描人偶或姿勢寫真集，無法瞭解該姿勢的人體構造的必然性等等，有許多人面對著各種問題。

本書為了解決各位的煩惱，深入追求女性的性感魅力，將簡單明瞭地仔細解說畫出身體各部位與姿勢的訣竅。

具體而言，針對畫圖時資訊不足，或是無意中忽略的骨骼、肌肉、脂肪等構造，本書掌握了這些知識，並且研究性感的姿勢，內容設計成能讓大家學會實際畫出性感的圖畫。

不僅如此，為了畫出更有水準的女性圖畫，針對姿勢、重力造成的肌肉動作、增添角色魅力的重點，也會依每種姿勢加以解說。閱讀本書掌握基本，就能自由自在地畫出不拘形式的魅力姿勢。

衷心期盼本書能有助於各位讀者畫出性感媚惑的女性。

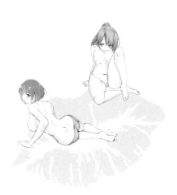

女孩 性感媚惑的 人體部位畫法

目錄

Chapter

0

人體平衡
的基本

一開始是最基本的人體平衡。確實掌握人
體構造，不會畫得歪斜，正是畫出充滿魅
力的畫的第一步。

日常生活中無論做出任何動作，人體的平衡都不會改變。如果無法善加表現人體的平衡，素描就會出現問題，變成有點奇怪的插圖。這是非常重要的部分，一定要學會。

人體的基本平衡①

底下是女性（6頭身）的基本平衡。分別注意到肩膀、腰部、手肘、手腕、胯下、膝蓋的位置。人體的基準比例，即使觀看角度不同也不會改變。

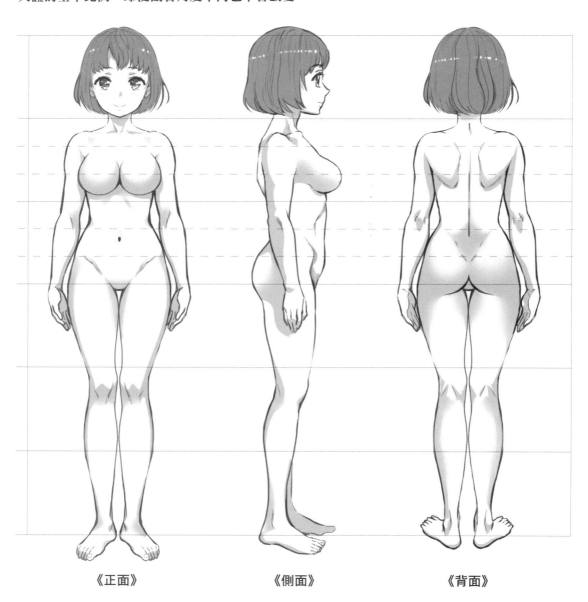

《正面》 《側面》 《背面》

根據基準位置，找出自己容易描繪的比例吧！

人體的基本平衡②

請注意與正面所見的構圖的差異。變成傾斜、仰視、俯瞰的視角，便會增加人體的遠近感。

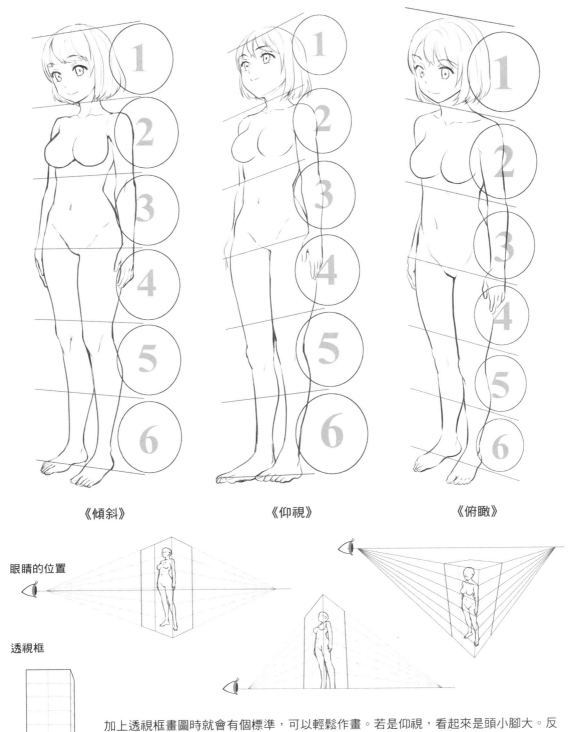

《傾斜》　　　　　　　《仰視》　　　　　　　《俯瞰》

眼睛的位置

透視框

加上透視框畫圖時就會有個標準，可以輕鬆作畫。若是仰視，看起來是頭小腳大。反之若是俯瞰，則看起來頭大腳小。

❖ 叉腰姿勢的注意要點

描繪站姿時，要注意從肚臍垂直下降的重心。

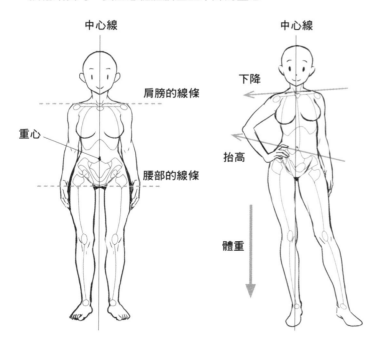
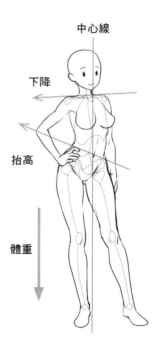

如同上方中間的圖與右圖，體重放在一隻腳上，身體主軸會偏移，為保持平衡會將腰部上抬，肩膀下降。從軸心腳的胸廓到腰部的線條彎成く字，腹部的部分脂肪擠到外側。而另一邊的線條則是反過來延伸。脊椎畫成S字線條，擺出姿勢。

另外不是朝向正面，而是加上扭轉，上半身與腰部轉向不同方向形成層次，就能擺出更多姿勢。

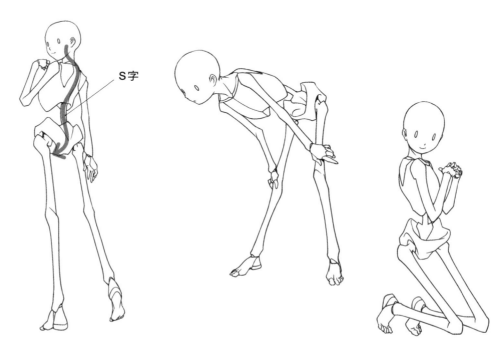

注意重心的位置、中心線與脊椎的線條。

骨骼的注意要點

人體的骨頭約有200根,數量非常多,沒有必要全部記住。只須記住畫圖時所需的部分。必須理解顯現在身體表面上,與骨骼和動作有關的主要部分。

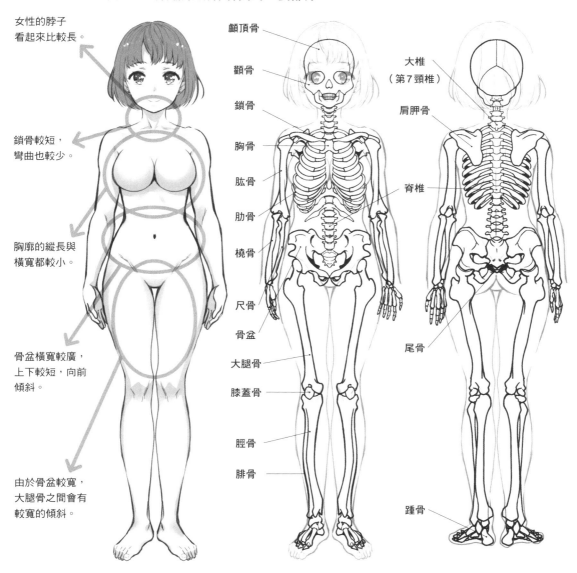

女性的脖子
看起來比較長。

鎖骨較短,
彎曲也較少。

胸廓的縱長與
橫寬都較小。

骨盆橫寬較廣,
上下較短,向前
傾斜。

由於骨盆較寬,
大腿骨之間會有
較寬的傾斜。

顱頂骨
額骨
鎖骨
胸骨
肱骨
肋骨
橈骨
尺骨
骨盆
大腿骨
膝蓋骨
脛骨
腓骨

大椎
(第7頸椎)
肩胛骨
脊椎
尾骨
踵骨

理解骨骼再描繪人體,就能畫出動作自然的人體。骨骼比想像中還要柔軟。此外,筆直的骨頭並不存在。

❖ 男性與女性比例的不同

女性胸廓與男性胸廓相比,縱長和橫寬都較短,接近圓椎形。因此女性的脖子較長,肩膀帶點圓弧,與腰部比較,則肩膀寬度較窄。骨盆比男性寬,上下都較短。此外,骨盆上方往腹部一側稍微傾斜。由於骨盆較寬,相對地大腿骨到膝蓋較為傾斜。

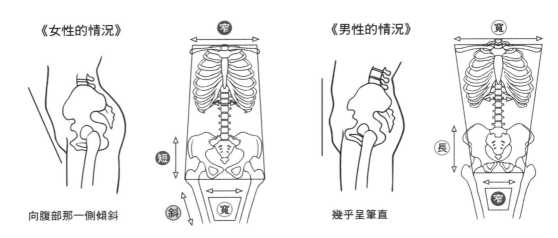

《女性的情況》　　　　窄　　　《男性的情況》　　　　寬

向腹部那一側傾斜　　短　斜　寬　　幾乎呈筆直　　長　窄

❖ 根據骨骼形狀畫出骨架

畫圖時，得先畫輪廓。

畫輪廓時，與其直接開始畫人體，不如先以簡化過的骨骼形狀畫出輪廓，才能畫出平衡的人體。

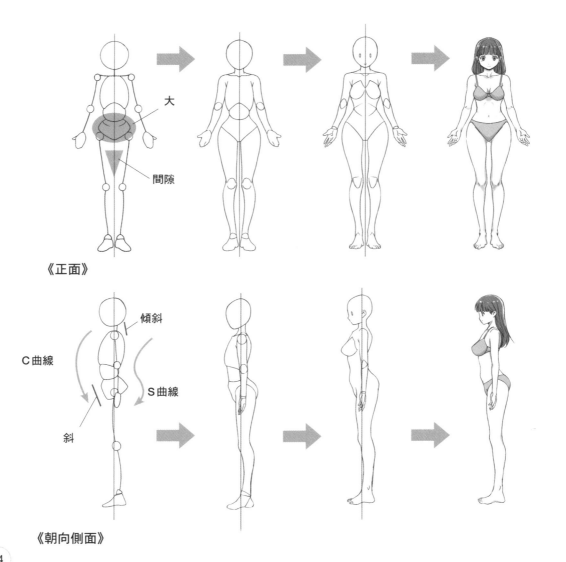

大

間隙

《正面》

傾斜

C曲線

S曲線

斜

《朝向側面》

肌肉的注意要點

肌肉和骨骼一樣，不用記住所有的部位。畫圖時只須記住顯現在身體表面上的必要肌肉，以及與動作有關的肌肉。

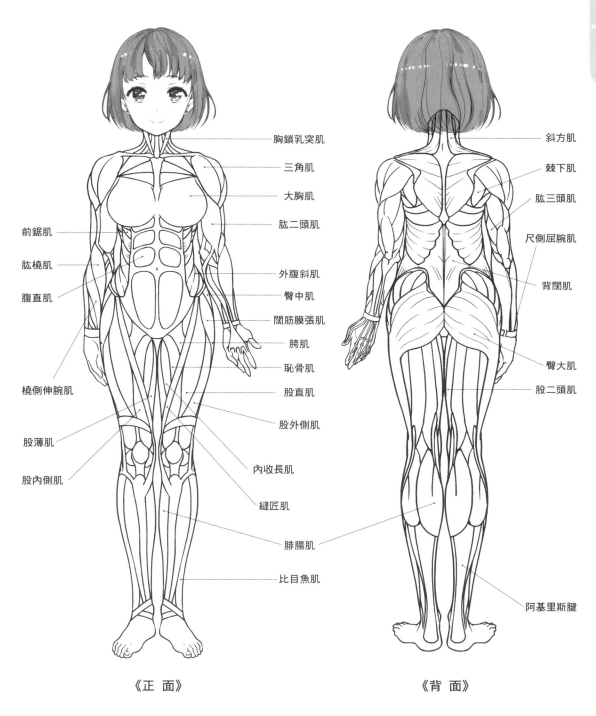

胸鎖乳突肌
三角肌
大胸肌
肱二頭肌
外腹斜肌
臀中肌
闊筋膜張肌
胯肌
恥骨肌
股直肌
股外側肌
內收長肌
縫匠肌
腓腸肌
比目魚肌

前鋸肌
肱橈肌
腹直肌
橈側伸腕肌
股薄肌
股內側肌

斜方肌
棘下肌
肱三頭肌
尺側屈腕肌
背闊肌
臀大肌
股二頭肌
阿基里斯腱

《正 面》　　　　　　　　　　《背 面》

肌肉直接影響到人體的輪廓。由於女性脂肪較多，雖然沒有明顯的影響，但若能理解肌肉位置、活動時的伸縮、大小與形狀，就能畫出美麗的女性。

15

❖ 簡化的肌肉　　把肌肉想成一大塊肉，留意肌肉的連接方式。

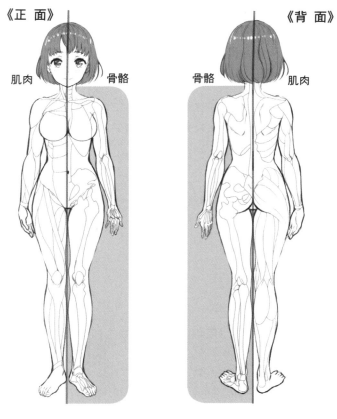

《正面》　　　　　　　　　　　《背面》

肌肉　　　　骨骼　　　骨骼　　　　肌肉

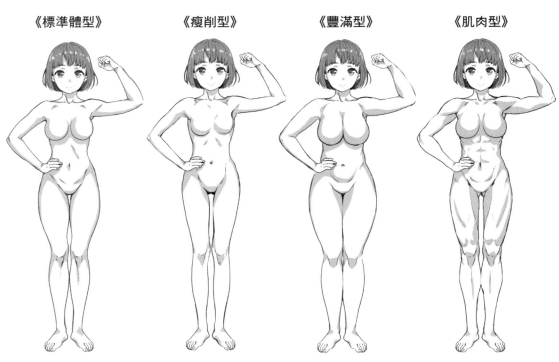

《標準體型》　　《瘦削型》　　《豐滿型》　　《肌肉型》

適度地加上肌肉與脂肪。

脂肪較少，比起肌肉整體的骨頭較為明顯。

藏在脂肪裡，骨頭與肌肉都不明顯。

脂肪較少，肌肉明顯，關節部分的骨頭很明顯。

02 仰視、俯瞰

「仰視」與「俯瞰」是代表性的角度，在決定構圖時是十分重要的重點。若能善用仰視與俯瞰，表現的幅度將會更加擴大。

仰視的知識

所謂仰視是指從下方抬頭看對象物的構圖。

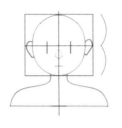

《視線A》

從大致相同的高度所見的構圖

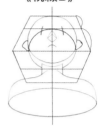

《視線B》

從下方抬頭看的構圖
這種構圖就是「仰視」。

❖ 對象物的外觀

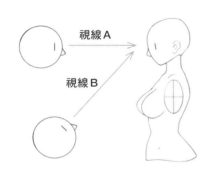

《從正面》

觀看者的眼睛位置大約在這裡。請注意水手服的下擺部分的形狀。

眼睛的位置稍微降低。衣服下側看起來變成橢圓形。

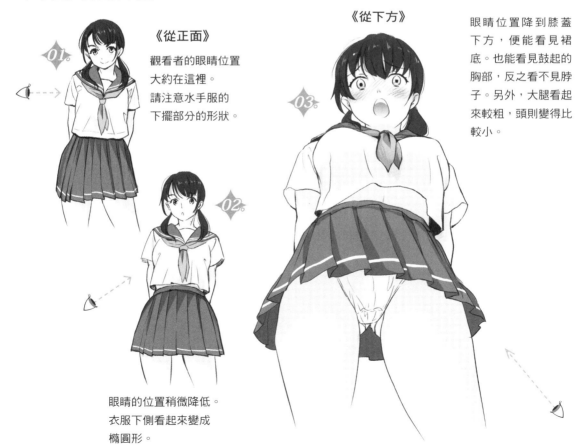

《從下方》

眼睛位置降到膝蓋下方，便能看見裙底。也能看見鼓起的胸部，反之看不見脖子。另外，大腿看起來較粗，頭則變得比較小。

仰視構圖中各部位的起伏

部位的形狀與重疊方式是，想像球體、長方體或圓筒等單純的圖形，以疊積木的要領描繪。

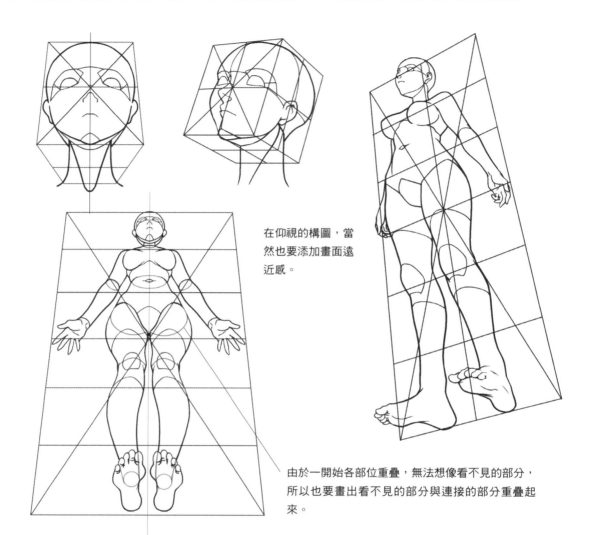

在仰視的構圖，當然也要添加畫面遠近感。

由於一開始各部位重疊，無法想像看不見的部分，所以也要畫出看不見的部分與連接的部分重疊起來。

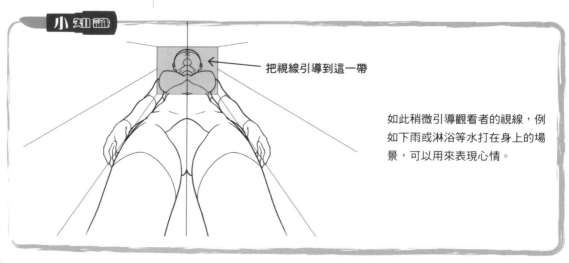

把視線引導到這一帶

如此稍微引導觀看者的視線，例如下雨或淋浴等水打在身上的場景，可以用來表現心情。

俯瞰的知識

俯瞰和仰視相反，是從上方往下看的構圖。

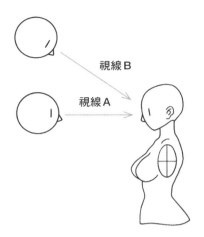

視線 B

視線 A

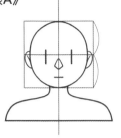

《視線A》

從大致相同的高度所見的構圖

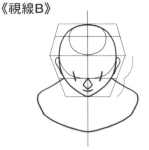

《視線B》

從上方往下看的構圖

這種構圖就是「俯瞰」。

❖ 對象物的外觀

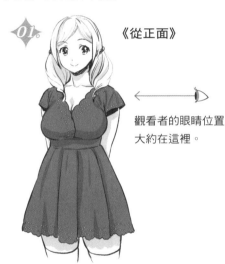

01.

《從正面》

觀看者的眼睛位置
大約在這裡。

02.

眼睛的位置稍微
抬高。
強調鼓起的胸部。

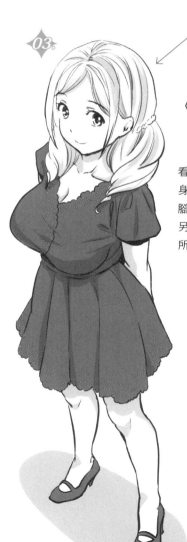

03.

《從上方》

看得見女性的頭旋，
身體和腳壓縮變短，
腳尖也看起來變小。
另外，脖子被頭遮住，
所以看不見。

俯瞰構圖中各部位的起伏

仰視時看不見的各部位的背面變成要點。在此也要一邊注意部位的形狀與起伏，一邊掌握看不見的部分，以疊積木的要領呈現立體感。

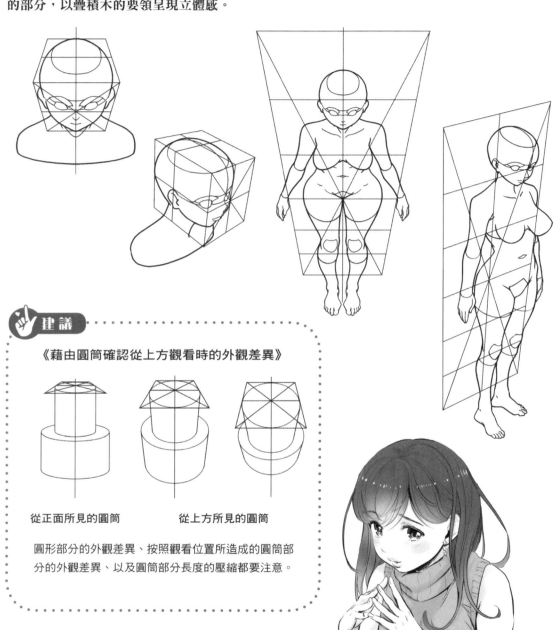

建議

《藉由圓筒確認從上方觀看時的外觀差異》

從正面所見的圓筒　　　從上方所見的圓筒

圓形部分的外觀差異、按照觀看位置所造成的圓筒部分的外觀差異、以及圓筒部分長度的壓縮都要注意。

俯瞰與仰視相同，不只是表現往下看的狀態，也有表現情感與速度感的效果。利用仰視與俯瞰讓圖畫的景深加深，也是不錯的作法。

以各種構圖表現出女孩最棒的表情。

03 女性的身體

為了描繪女性的身體，必須先瞭解女性身體獨有的特徵再描繪。觀察與男性身體的差異，就能畫出女性身體的線條。

女性身體的特徵

女性身體最具特色的部位就是乳房、臀部與纖細的腰部。若用言語來表達，就是「柔軟」或「有彈性」等等。

男性身體明顯呈現出肌肉與骨骼的凹凸，並且充滿直線，相對地，女性身體則是由柔軟的曲線與圓形所構成。

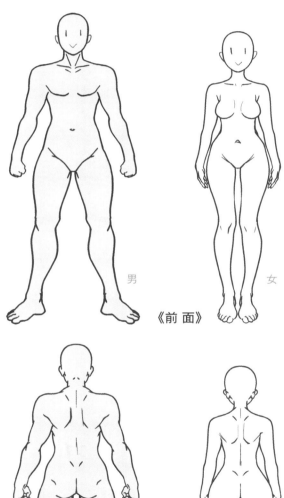

男　　　女

《前面》

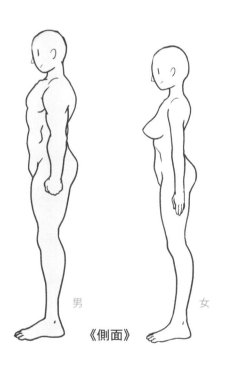

男　　　女

《側面》

雖然男性與女性的骨骼與肌肉的基本構造相同，不過如果像男性那樣強調線條，就會減損「女人味」，應盡量減少線條，以光滑的曲線構成。

男　　　女

《後面》

自然醞釀出女人味的曲線輪廓

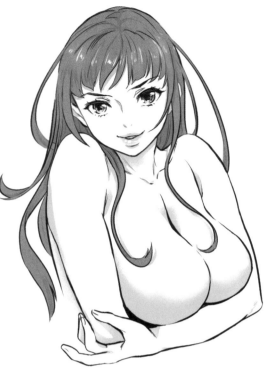

01. 藉由泳裝或內衣等陷入肌膚來表現
柔軟，也是表現女人味的重要元素之一。

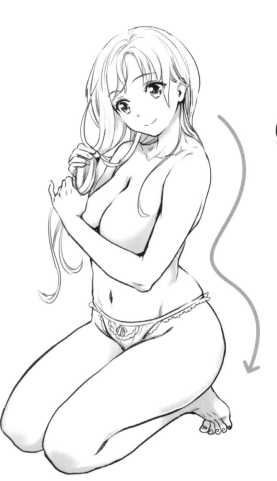

02. 如果要強調女人味，首先乳房的表
現方式十分重要。這點將從 P.68 詳述。

03. 身上的脂肪受到重力的影
響或是被擠壓，也是很重要的表現
重點。

04 液 體

在本章學習基本的最後，將要觸及液體的表現。在女性帶有圓弧的身體線條上流動的液體，是讓
女性更加性感媚惑的小道具。

液體的畫法

液體的種類有汗水、沖澡、雨水、大海或水池的水，特別一點的則有化妝水等，種類非常多。

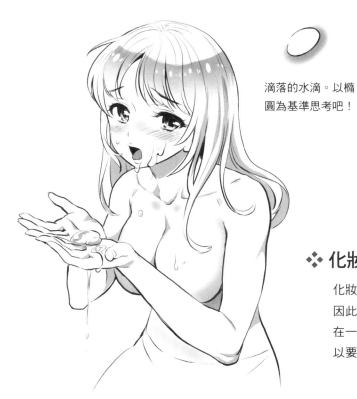

滴落的水滴。以橢圓為基準思考吧！

透明度較低的液體。地面的顏色不容易透過。

透明度愈高，地面的顏色就愈容易透過，反射光也會增加。

橢圓加上尾巴便是流動的液體。

❖ 化妝水

化妝水的黏度很高，所以流動性低，不易流動。因此形狀不易散開，黏稠、凝結的質感，容易合在一起。雖是液體，卻接近快要凝固的固體，所以要稍微留意加上陰影。

❖ 水

水沒有黏性，呈現乾爽的狀態。由於形狀不固定，所以陰影要畫少一點。因為形狀容易散開，所以容易沿著身體線條流動，此外，必須表現出容易溢出的樣子。

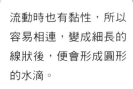

流動時也有黏性，所以容易相連，變成細長的線狀後，便會形成圓形的水滴。

溢出時不會拉出一條線，而是以水珠相連的狀態溢出來。

23

利用液體的場面

《流經乳溝的液體》

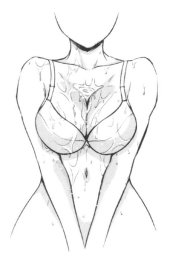

鎖骨或乳溝積水，水滴沿著鼓起
的圓形乳房流過。

《被雨淋濕的女性》

被雨淋濕，女性的薄衣
服變得透明。藉由貼在
身體線條上的衣服與頭
髮，沿著肌膚流下的水
滴來表現性感的模樣。

尤其透明可見的胸
罩等內衣部分，和
刻意製造不透明的
部分也很重要。

❖ 水的動作

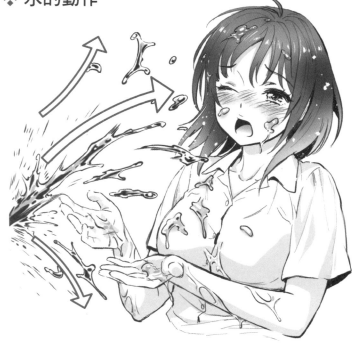

黏度與透明度的差異使表現方法不同。藉由液體的形狀與陰影，油
光與反射光的添加方式，分別描繪液體的種類吧！

水具有質量，所以會受到重力的
作用。例如，噴出的水一開始會
順勢飛濺成一條細流，然後逐漸
擴散，一邊畫圓一邊細微分裂落
下。

順勢飛濺的水碰到物體後，飛沫
因為衝擊會飛散到四周。飛濺的
力道愈強烈，碰到物體衝擊後的
飛沫會飛得更遠。藉由飛濺的飛
沫數量，來表現液體的力道與衝
擊度吧！

Chapter

頭、臉

人在看著別人時，首先看到的部分就是臉
部。在Chapter1將會解說眼睛、鼻子、
嘴巴、耳朵等臉部各部位的畫法。

人物的第一印象由臉部決定。確實掌握包含四周的頭部的基礎，就能畫出更可愛、更性感的女性。

頭部的基礎知識

❖ 頭部正面

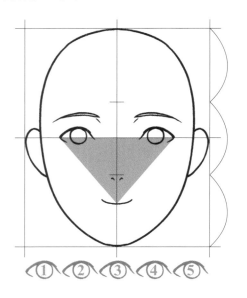

◆頭部的寬度是眼睛左右長度的的5倍。頭部長度則是額頭➡鼻尖➡下巴的長度分別等長，將頭部長度分成3等分。

◆在右眼與左眼兩邊外側眼角畫個小點，從兩點到嘴唇中央的點連成倒三角形。如果恰好是正三角形，便是端正的相貌。反之若以三角形邊長做出各種變化，角色的臉就能畫出不同的差別。

❖ 頭部側面

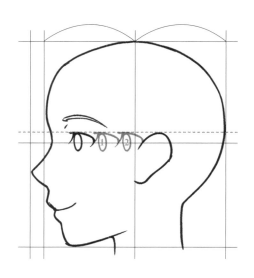

◆從額頭到耳朵前，以及從耳朵前到後頭部的長度相同，寬度分成2等分。

◆從眼角到耳朵起點的距離，中間是兩個眼睛寬度的長度。

◆眼睛上邊與耳朵最高點高度相同。

◆眼睛的上邊比下邊更突出，所以側面的構圖是斜的。

◆下巴的起點比鼻子更偏內側。

即使換個角度描繪，各部位的比例與關係也並無不同。

還不熟悉前，把頭部納入加上格子的框框裡，在這裡面觀察比例與相對關係，一直練習直到從任何角度都畫得出來。

女性頭部的骨骼不明顯，臉頰豐滿帶點圓弧，予人柔軟的印象。眼睛畫大一點，嘴巴畫小一點，更能強調可愛的感覺。

❖ 頭部正面

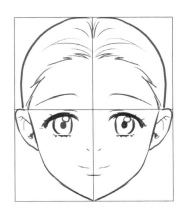

◆眼睛位置下降便有種稚嫩的印象。藉由眼睛位置的平衡，來決定眉毛的位置。

◆眼睛與眉毛的間隔寬一點，就會更有女人味。

❖ 頭部側面

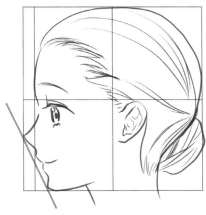

◆維持正面臉部的比例畫出側臉。鼻尖稍微朝上，嘴唇厚一點，下巴畫圓一點，便能呈現柔和女人味。

❖ 納入框框裡的各種角度的臉

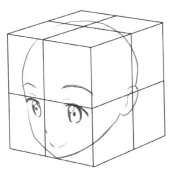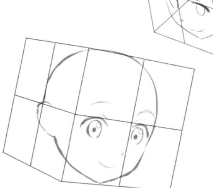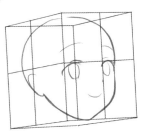

性感的表情

底下解說吸引男性的妖豔、性感的表情。眉毛、眼睛、嘴巴是掌管情感表現的3大部位。

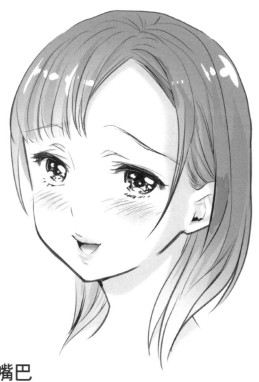

❖ 眉 毛

眉毛藉由眉梢抬起或下降能表達情感。此外,也要注意眉毛與眼瞼的間隔的平衡。

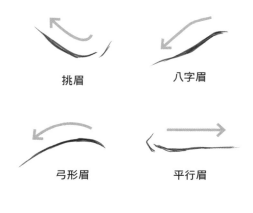

挑眉　　　　　八字眉

弓形眉　　　　平行眉

❖ 嘴巴

分別畫出各種嘴唇的形狀。厚嘴唇能展現性感的一面。作畫時要注意嘴巴打開的樣子、牙齒與舌頭的外觀、兩邊嘴角的上揚下降等。

One Point 臉頰紅潤與淚水也是表現時重要的小道具。

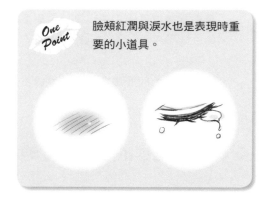

❖ 眼瞼與眼球

眼睛藉由上下眼瞼的活動、眼球的動作、濕潤、瞳孔張開等來表現情感。此外,大大的黑眼珠會更有女人味。

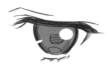

各種性感表情

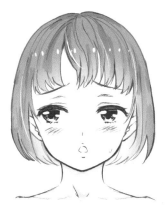
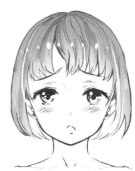

❖ 害羞的表情

視線岔開，眼瞼略微閉上。此外嘴巴小小地半開。畫成「ㄟ字」嘴就像在耍性子，視線朝向正面便是在撒嬌的表情。

❖ 開心的表情

以凝視對方的感覺視線正對，眼瞼也稍微下降，嘴巴張開微笑。左圖是向對方表示友好，不過如果像右圖改變眉毛形狀或兩邊嘴角的角度，就會變成壞心眼的表情，這點請注意。

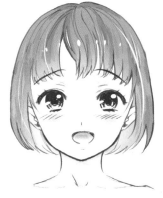
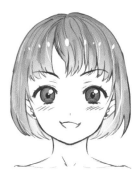

❖ 挑釁的表情

眼瞼抬起睜大眼睛，眼球在俯視對方的位置。兩邊嘴角畫成＜＞，就能表現出壞心眼的情感。若是眼睛半開，畫成所謂「惡意的眼神」，便是多疑的表情。

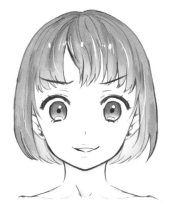
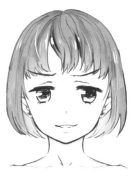

❖ 享樂的表情

改變眉毛其中一邊的角度來增添表情。訣竅是畫成不知是痛苦或快樂，難以判斷的表情。眼瞼半開，連鼻子上方都染紅，讓黑眼珠濕潤。喘不過氣似地張開嘴巴也很有效果。另外，閉上眼睛和嘴巴，就是正在強忍的表情。汗水和淚水也是重要的道具。

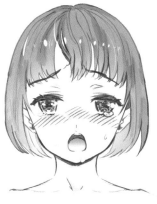
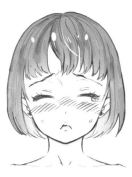

02 眼睛

前面以大致的概念從頭部解說了整體表情。接下來將針對各部位詳述。在此會更詳細地解說眼睛的畫法。

眼睛的重點

❖ 以骨頭比較

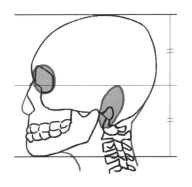

觀察骨頭，可知耳朵比眼睛還要低。

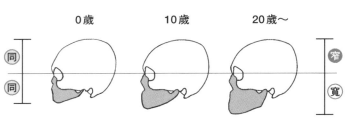

年齡增長後，下巴會變大，不過眼睛的位置沒有改變。若是以比例調整，則是逐漸向上移。

❖ 以正面臉部比較

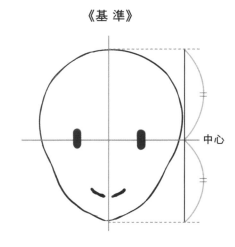

描繪時先決定眼睛的位置，再配合設定的年齡改變下巴的形狀與長度。

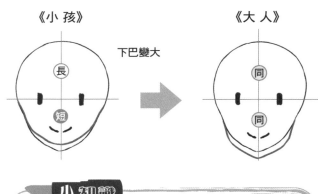

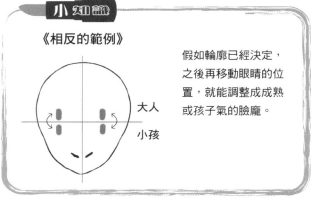

小知識

《相反的範例》

假如輪廓已經決定，之後再移動眼睛的位置，就能調整成成熟或孩子氣的臉龐。

❖ 眼睛實際上的掌握方式

眼孔　　眼球

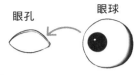

 首先想像眼孔和眼球。

 想成眼球放入眼孔中。

 因為裡面的眼睛是球體，所以眼孔中會形成陰影。

 角色的眼睛只留下強調上下眼瞼與睫毛等處的輪廓。

完成

睫毛

改編成有女人味、可愛的眼睛。

❶

沒有睫毛

❷

翹起的粗睫毛
2～3根

❸

翹起多根
細睫毛

❹

粗＋細的雙眼皮

❺

眼瞼以細線
削去兩端

❻

眼瞼以較淺的線
薄薄地削去兩端

❼

只有眼瞼、鼻側
以細線削去

❽

眼瞼兩端
以細線除去

❾

眼瞼兩端
漸淡削去

❿

加入下睫毛

在眼球（白眼珠）的輪廓外加上睫毛　　在眼球（白眼珠）的輪廓上加上睫毛

○　　　　　✕

⓫

眼瞼加入光芒

⓬

強調眼窩陷下

⓭

藉由橫線在黑
眼珠加入反射

⓮

左右對稱

❖ 性感的眨眼

上眼瞼下降閉上一隻眼睛，第二隻眼睛下眼瞼上
揚。結果，左右眼的高度相對，取得平衡。

《性感的眨眼》

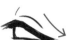

範例A

閉眼時

《可愛的眨眼》

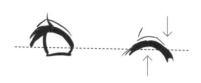

注意橫向的平衡

創造性感的眼睛

❖ 適合任何表情的女性妖媚的眼睛

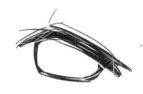

睫毛與眼瞼用斜線，兩端加入交叉的白色細消除線，便能營造
虛幻的印象。

《惡意的眼神》

眼瞼、睫毛呈水平

《下垂眼睛》

只有眼角下垂

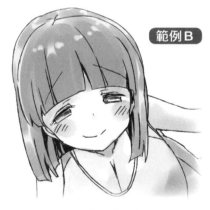

範例B

下垂眼睛的應用範例

❖ 閉 眼

《笑容》

睫毛向上

《睡著》

睫毛向下

> *One Point*　作畫時要注意，
> 就算盡量省略眼
> 睛的輪廓也會有白眼珠。

03 鼻子、嘴巴

鼻子和嘴巴經常以「點」來描繪，不過這是簡化後在原本的位置放上「點」的結果。首先請確實掌握放置的位置與形狀。

鼻子的重點

描繪女性的圖中經常簡化鼻子，由於位於臉部中央，所以先決定其他部位的位置，或是依照臉部的方向，在展現立體感時十分有效。即使簡化，也要留意原本立體的形狀。

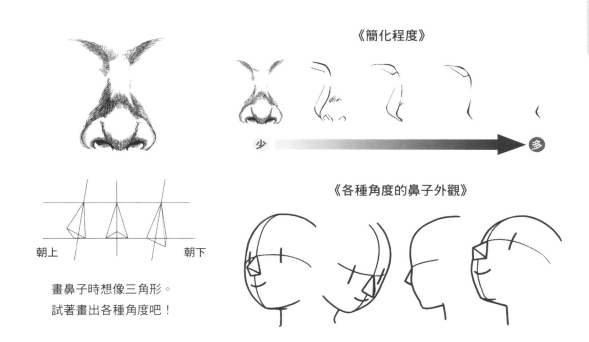

《簡化程度》

少　　　　　　　　　　　多

《各種角度的鼻子外觀》

朝上　　　　　朝下

畫鼻子時想像三角形。
試著畫出各種角度吧！

嘴巴的重點

嘴巴和鼻子同樣被簡化，卻是表現情感與表情的重要部位，請好好地描繪吧！

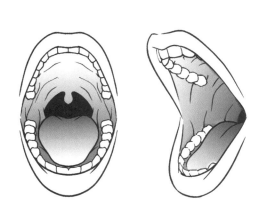

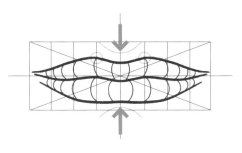

嘴唇也有圓弧和皺紋。配合圓弧與皺紋的方向，加入陰影與光澤，表現出濕潤感，呈現性感的嘴唇吧！

性感的嘴巴動作

嘴唇和鼻子同樣是經常簡化的部位，簡化愈少，感覺就愈性感。描繪性感的嘴唇時，牙齒與舌頭是非常重要的部位。濕潤的紅唇露出白色牙齒與挑動的濕潤舌頭，表現出色情的感覺。試著畫出各種嘴巴的動作吧！

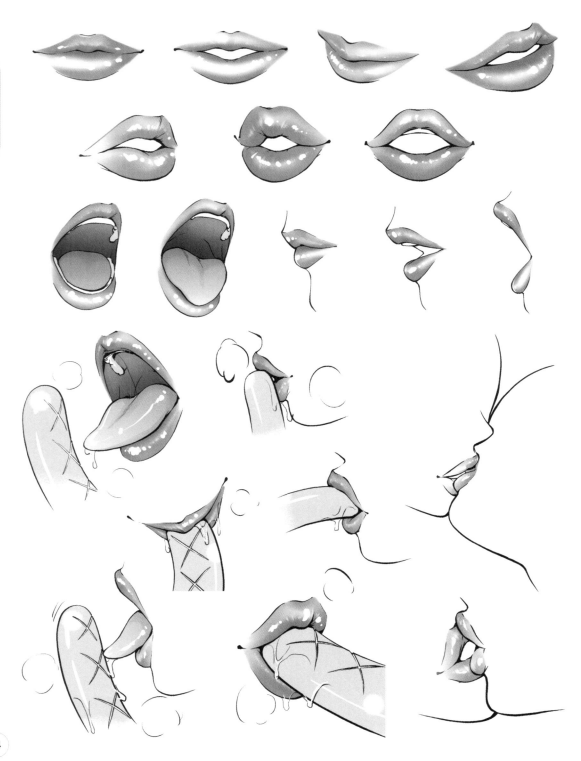

04 耳朵

耳朵是頭部的定位點。藉由耳朵的位置決定眼睛與鼻子的位置,是從下巴下方到脖子作為橋梁的重要部位。

藉由耳朵決定頭部

因為常常被頭髮遮住,所以是很容易被隨便敷衍的部位,不過藉由耳朵能充分掌握頭部的方向。另外,頭髮往上撥時稍微露出,能發揮性感的魅力。

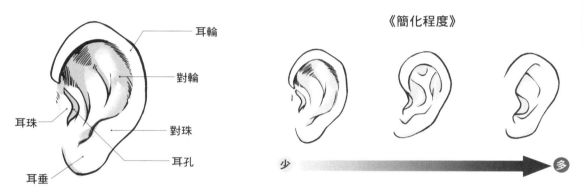

耳輪
對輪
耳珠
對珠
耳孔
耳垂

《簡化程度》

少 → 多

各種耳朵的外觀

從正面觀看時,耳朵會稍微朝上張開貼在頭部。耳朵內部很複雜,而且每個人的耳朵形狀也不一樣。請記住基本上裡面有個不平整的「Y」。

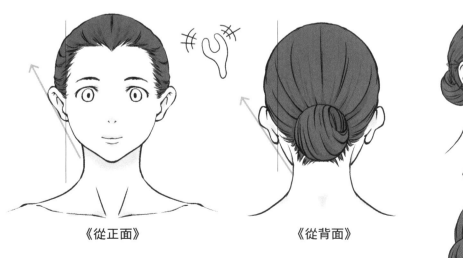

《從正面》

《從背面》

《從斜面》

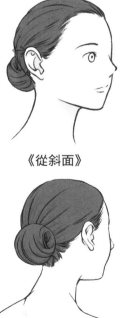

如果至少有耳朵突起的耳珠與耳孔──「Y」看起來就會像耳朵。從斜面所見的構圖中,要注意耳朵的位置與後頭部鼓起的位置。

從側面觀看時，耳朵貼在比頭部中心後面一點的地方。此外它並非垂直，而是略微歪斜地貼著。

×

《從上方》

後頭部的鼓起無論是多是少都很奇怪。

❖ 性感耳朵的呈現方式

女性把頭髮往上撥的動作，
是讓耳朵稍微露出的姿勢。

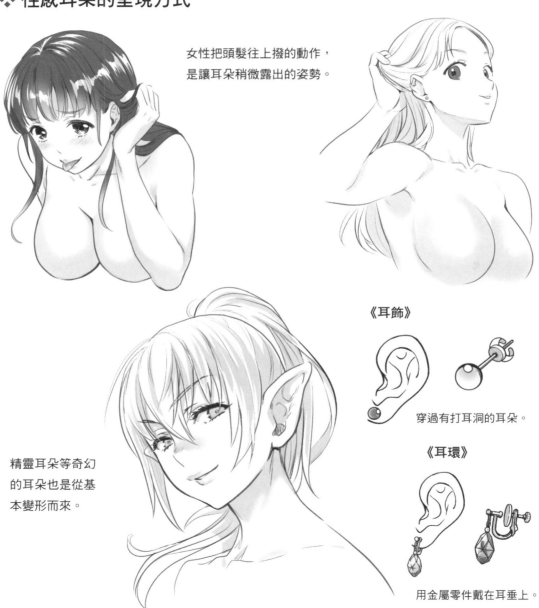

精靈耳朵等奇幻
的耳朵也是從基
本變形而來。

《耳飾》

穿過有打耳洞的耳朵。

《耳環》

用金屬零件戴在耳垂上。

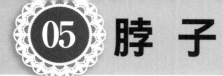

05 脖 子

女性的脖子很纖細，不像男性肌肉發達，不過像是筋露出的表現等，充滿了性感重點。

脖頸的性感重點

脖頸的曲線強調出女人味。藉由纏繞在脖頸上的頭髮，或撥不上的短髮表現出性感的一面。

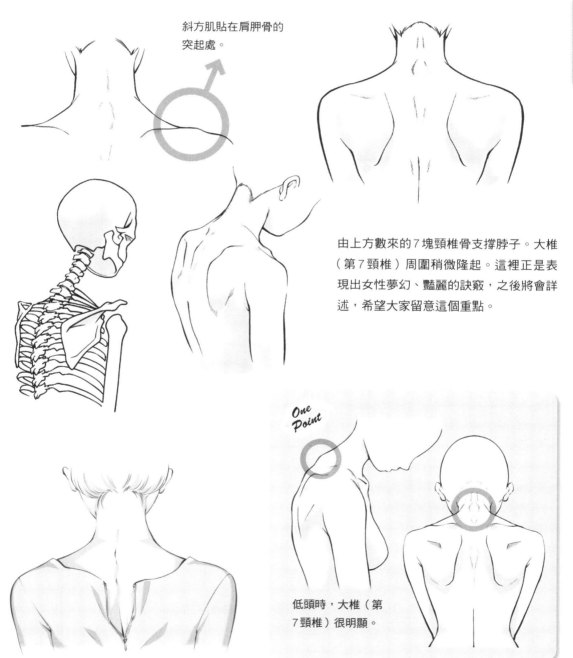

斜方肌貼在肩胛骨的突起處。

由上方數來的7塊頸椎骨支撐脖子。大椎（第7頸椎）周圍稍微隆起。這裡正是表現出女性夢幻、豔麗的訣竅，之後將會詳述，希望大家留意這個重點。

One Point

低頭時，大椎（第7頸椎）很明顯。

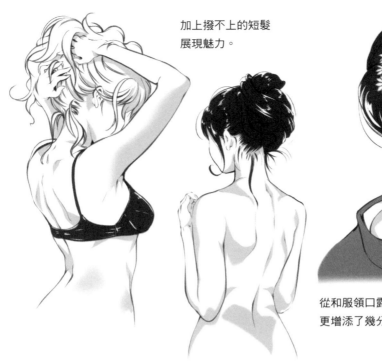

加上撥不上的短髮
展現魅力。

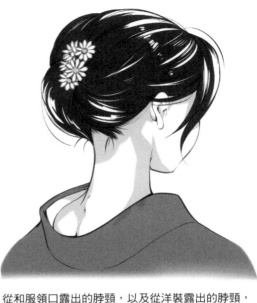

從和服領口露出的脖頸，以及從洋裝露出的脖頸，
更增添了幾分女人味。

脖子的肌肉構造

女性的脖子沒有喉結，而且白細光滑。畫圖時請注意連接頭與身體的脖子的平緩曲線。

脖子最顯眼的肌肉是胸鎖乳突肌和斜方肌。胸鎖
乳突肌從耳後延伸到胸骨。

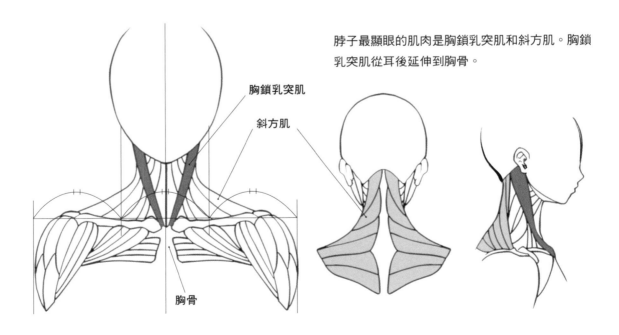

胸鎖乳突肌

斜方肌

胸骨

連接到胸骨的胸鎖乳突肌的筋是畫脖子時的重點。另外，斜方肌加一些脂肪，就能呈現女性豐滿柔軟的
曲線。

脖子的連接方式

❖ 從前面觀看時

從前面觀看脖子時，脖子兩側的線條並非平行，而是平緩的曲線。連到鎖骨的部分也不是筆直水平。

❖ 從側面觀看時

從側面觀看脖子時，脖子相對於頭部是斜的。另外，不是在頭部正中央，而是靠近後頭部的位置。頭部與身體的連接部分也不是筆直水平，而是傾斜地連接。

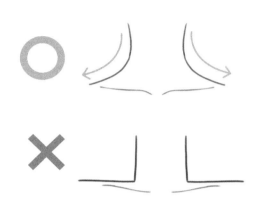

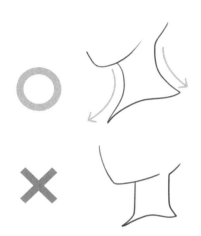

脖子的畫法

把脖子想成斜切的圓筒。下面比上面更傾斜。也就是下面擴大的圓筒。

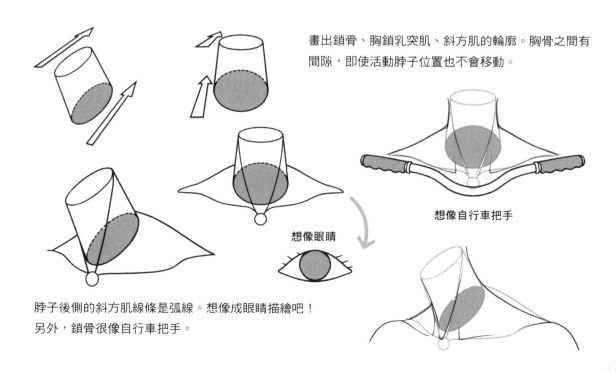

畫出鎖骨、胸鎖乳突肌、斜方肌的輪廓。胸骨之間有間隙，即使活動脖子位置也不會移動。

想像自行車把手

想像眼睛

脖子後側的斜方肌線條是弧線。想像成眼睛描繪吧！
另外，鎖骨很像自行車把手。

畫出脖子的各種動作

注意胸鎖乳突肌與斜方肌，畫出脖子的各種動作。

❖ 基本的脖子動作

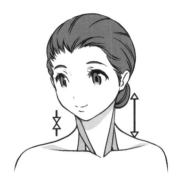

脖子扭轉後，胸鎖乳突肌的一側
會延伸，另一側則會縮短。

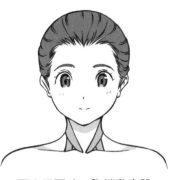

面向正面時，胸鎖乳突肌
不太明顯。

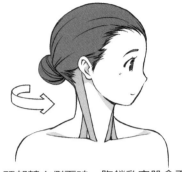

頭部轉向側面時，胸鎖乳突肌會更
加浮現。

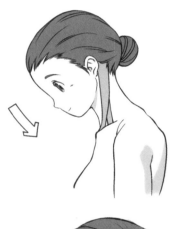

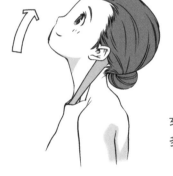

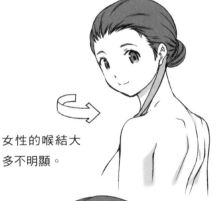

女性的喉結大
多不明顯。

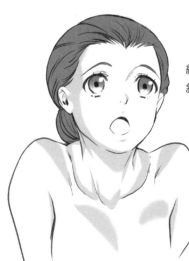

縮起肩膀時，鎖骨會變明顯，
斜方肌則會縮短。

略微低頭的脖子，會平緩地連到背
部的線條。

豐腴女性的鎖骨隱約可見，瘦削型女性的鎖骨則清楚顯現。這在表現女性體型時是一大重點。

基本上是想成頭髮綁起來描繪，不過以下將介紹更可愛、更性感媚惑的頭髮重點。

頭髮的長法

描繪時感覺髮流是從頭旋往中心落下。是從頭的整體圓弧呈放射狀散開。

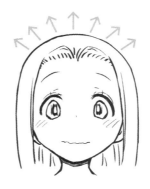

並非從頭旋長出頭髮。而是從頭部整體長出來。

❖ 頭髮的方向一致

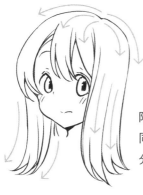

附近的髮束畫成同一方向，便十分漂亮一致。

髮型凌亂，就會感覺髒髒的。

如果有1處齊瀏海，其他地方也要畫成齊瀏海。

❖ 瀏海

決定頭旋

瀏海是頭髮整體的中心。以此為基準頭髮便容易整齊。

先描繪中央。

以中央為基準描繪外側。此外，要和外側髮流匯合。

❖ 波浪

對著髮梢呈現波浪。前端凌亂就會像燙過頭髮。

整齊的頭髮髮梢凌亂，分岔後看起來便是成熟沉穩的髮型。線條也要強弱分明。

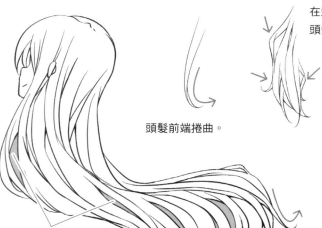

處處留下間隙便會有自然的感覺。

只有前端凌亂。

頭髮前端捲曲。

在邊緣加入捲曲的頭髮加強重點。

長髮塞入內側便會有變化。

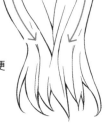

《留意稀疏的線條》

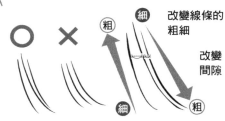

改變線條的粗細

改變間隙

頭髮的性感改編法

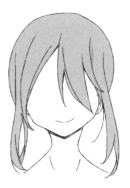

側面頭髮隨風飄動。

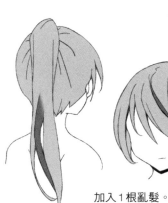

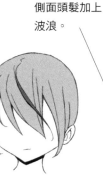

加入1根亂髮。

側面頭髮加上波浪。

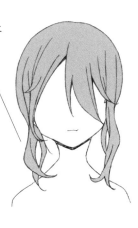

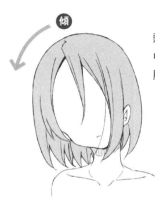

傾 頭部傾斜，頭髮移到其中一邊。幾根頭髮掛在臉上更添魅力。

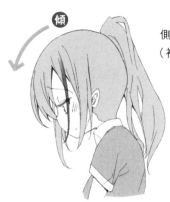

傾 側面頭髮垂在臉上（被雨淋濕的概念）。

活用頭髮的媚惑動作

撩起腦後頭髮。
或是輕拂頭髮。

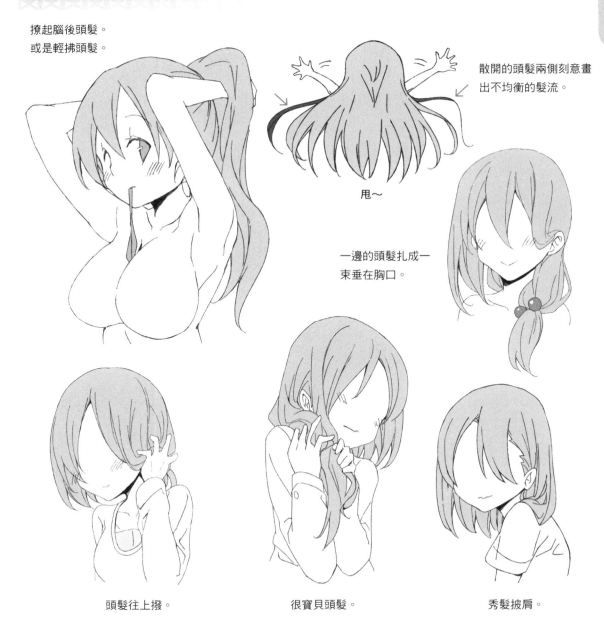

散開的頭髮兩側刻意畫出不均衡的髮流。

甩～

一邊的頭髮扎成一束垂在胸口。

頭髮往上撥。　　　　很寶貝頭髮。　　　　秀髮披肩。

頭髮往上撥

利用頭髮垂下的樣子展現性感魅力。

基本上腦後頭髮長度都相同。

左右對稱的頭髮往上撥會「破壞」畫面，變得魅力十足。

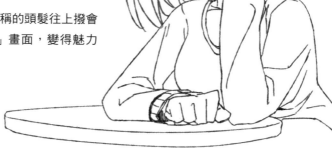

從輪廓思考姿勢，便會浮現手臂靠著，身體壓在台子上，由於頭部傾斜，頭髮垂在胸前的印象。

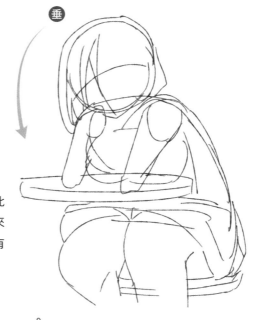

頭髮垂在手上，此外再用1根亂髮來表現。重點在於有斜線的空間。

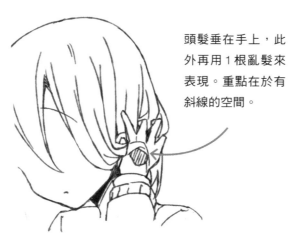

往上撥的拇指看不到的部分、頭髮的動作與纏在手指上都要考慮。如果這個部分偷懶，髮流就會變得很奇怪。

建議

往上撥的時候沒用到的手指，直直地翹起會更有女人味。

頭髮被風吹拂

手指貼在嘴上的姿勢，如果另一隻手誇張地向外伸出，
就會更可愛。

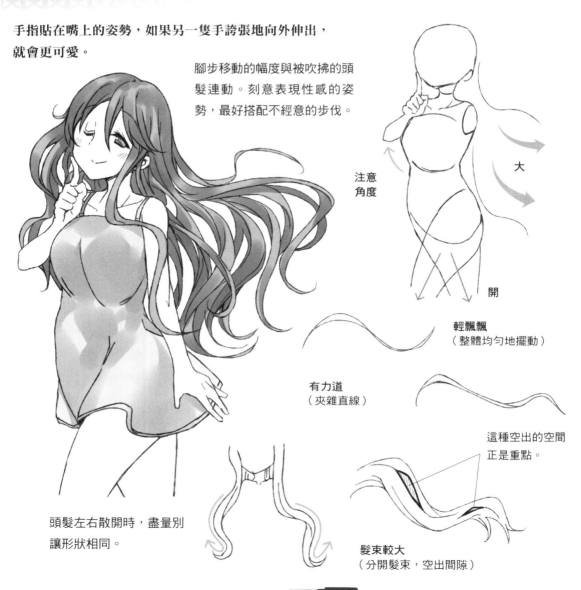

腳步移動的幅度與被吹拂的頭
髮連動。刻意表現性感的姿
勢，最好搭配不經意的步伐。

注意
角度

大

開

輕飄飄
（整體均勻地擺動）

有力道
（夾雜直線）

這種空出的空間
正是重點。

頭髮左右散開時，盡量別
讓形狀相同。

髮束較大
（分開髮束，空出間隙）

One Point

描繪長髮時，比起中間的流線，讓前
端的弧度較大會更漂亮。

小知識

嘴角上揚，或櫻桃小口能讓眨眼更好看。此外，光是抬
起下巴也會變得表情豐富，不知該畫什麼姿勢時可以用
這一招。

回頭時的頭髮

長髮女性回頭，從肩膀上露出臉龐的
姿勢。

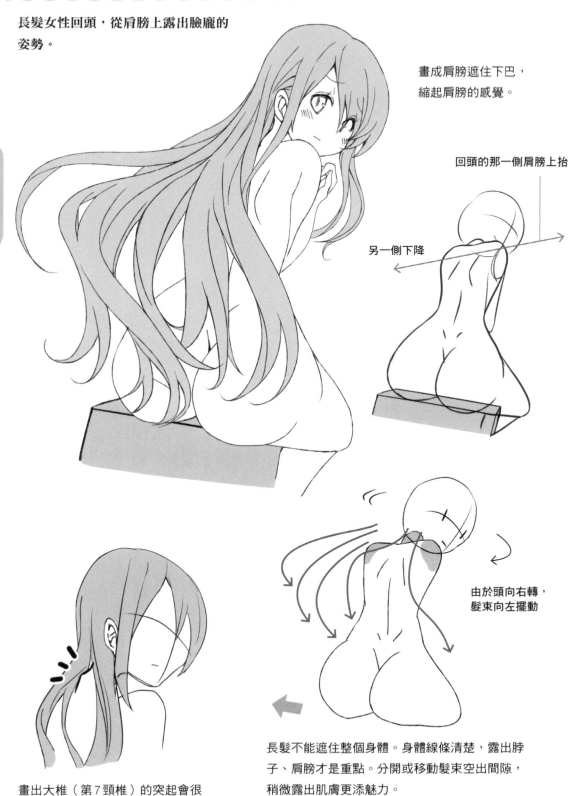

畫成肩膀遮住下巴，
縮起肩膀的感覺。

回頭的那一側肩膀上抬

另一側下降

由於頭向右轉，
髮束向左擺動

畫出大椎（第7頸椎）的突起會很
性感。

長髮不能遮住整個身體。身體線條清楚，露出脖
子、肩膀才是重點。分開或移動髮束空出間隙，
稍微露出肌膚更添魅力。

2

肩膀、背部、腰部

肩膀、背部、腰部是畫手腳時的主體部位。同時也是最難畫的地方。留意曲線的線條，學會描繪的訣竅吧！

從脖子到肩膀的平緩曲線強調出女人味。女性比男性肌肉柔軟，整體被脂肪覆蓋。

從脖子到肩膀的性感重點

❖ 讓脖子呈現性感魅力

脖子畫得又細又長，便很有女人味。稍微畫成溜肩，脖子就會看起來比較長。

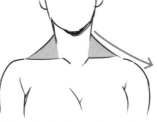

斜方肌

從脖子到肩膀畫成斜方肌隆起便很有男人味，如果畫成平緩地下降，看起來就很有女人味。

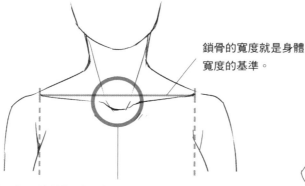

鎖骨的寬度就是身體寬度的基準。

藉由從耳後延伸的胸鎖乳突肌，一直線的筋與鎖骨之間形成凹陷。描繪這裡正是性感重點。

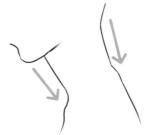

從臉部到肩膀，畫成稍微往內側縮便會看起來苗條。

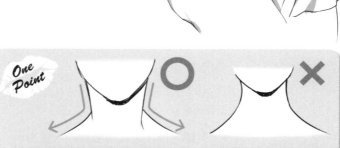

One Point

斜方肌是從後頭部延伸到肩膀的肌肉，並不是從耳後延伸到肩膀。不要讓脖子與肩膀連在一起，作畫時要留意脖子的線條與背部這一面。

❖ 藉由脖子的斜度性感呈現的範例

藉由脖子與臉部的角度，脖子的筋會有所改變，性感特色也不一樣。

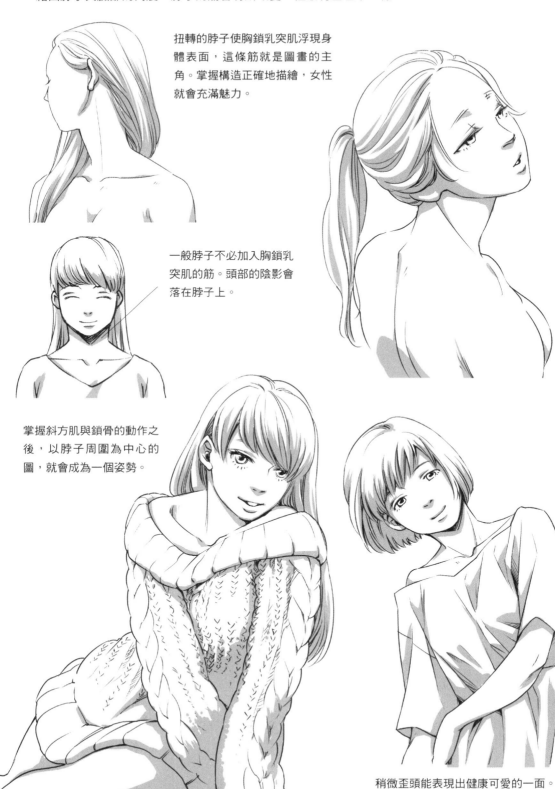

扭轉的脖子使胸鎖乳突肌浮現身體表面，這條筋就是圖畫的主角。掌握構造正確地描繪，女性就會充滿魅力。

一般脖子不必加入胸鎖乳突肌的筋。頭部的陰影會落在脖子上。

掌握斜方肌與鎖骨的動作之後，以脖子周圍為中心的圖，就會成為一個姿勢。

稍微歪頭能表現出健康可愛的一面。

49

描繪女性時，首先只會注意乳房與小蠻腰等具有特色的部分，容易忽略肩膀和腋下。

肩膀的各種型態

鎖骨邊緣和肱骨並非直接相連，而是藉由背部的肩胛骨連接。藉由鎖骨的動作，可知肩膀連到哪裡。

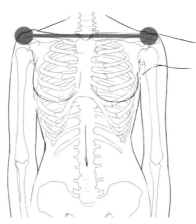
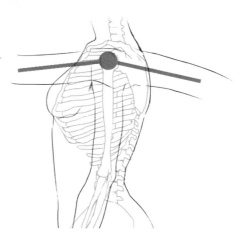

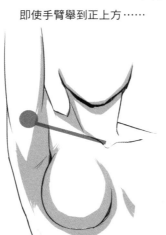

即使手臂舉到正上方……

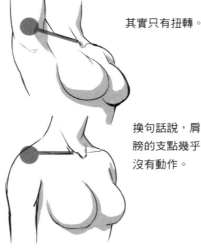

其實只有扭轉。

換句話說，肩膀的支點幾乎沒有動作。

讓鎖骨大幅上下或前後移動，刻意轉動肩膀的支點，來活動手臂與肩膀。

建議

鎖骨的角度變大
＝肩膀的位置並非不變

↓

能有意地表現出
性感的一面

❖ 肩膀與身體的連接面

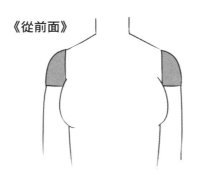

《從前面》　　《從側面》

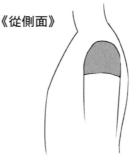

胸部鼓起部分的正側面附近。　　斷面圖是半月形。

藉由肩膀的支點使半月形的斷面前後移動。

❖ 藉由肩膀的動作性感呈現的範例

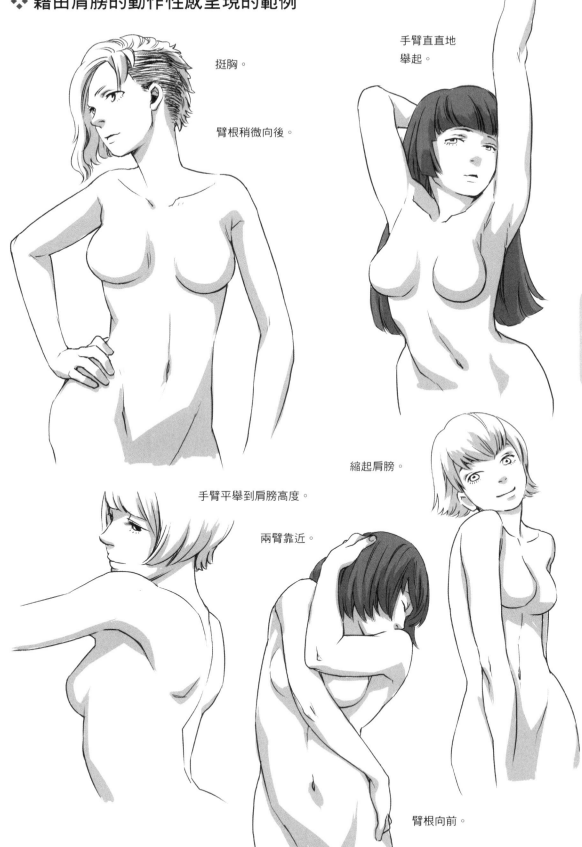

挺胸。

臂根稍微向後。

手臂直直地
舉起。

縮起肩膀。

手臂平舉到肩膀高度。

兩臂靠近。

臂根向前。

腋下的構造

首先須理解肌肉的位置與形狀。即使體格不同，構造依然不變。

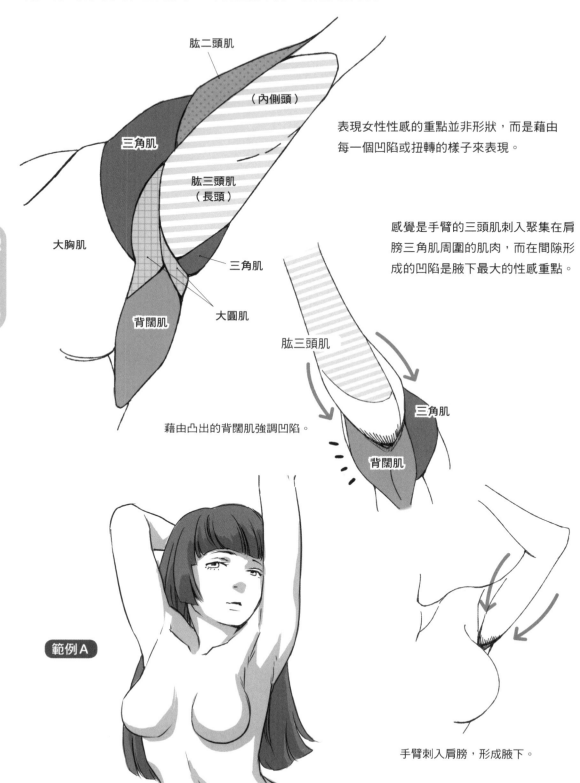

肱二頭肌

（內側頭）

三角肌

肱三頭肌
（長頭）

大胸肌

三角肌

大圓肌

背闊肌

表現女性性感的重點並非形狀，而是藉由每一個凹陷或扭轉的樣子來表現。

感覺是手臂的三頭肌刺入聚集在肩膀三角肌周圍的肌肉，而在間隙形成的凹陷是腋下最大的性感重點。

肱三頭肌

三角肌

背闊肌

藉由凸出的背闊肌強調凹陷。

範例A

手臂刺入肩膀，形成腋下。

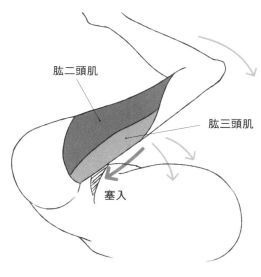

肱二頭肌

肱三頭肌

塞入

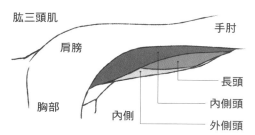

肱三頭肌

肩膀

胸部

手肘

長頭

內側頭

外側頭

內側

舉起手臂,腋下夾緊,肱三頭肌長頭伸縮,變成塞入腋下內側的形式。這個部分也是性感重點。

腋下內側

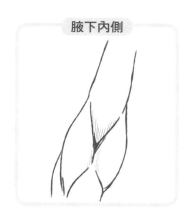

《腋下夾緊時》

手臂與身體之間出現皺紋,擠壓後肉顯現在表面。和上述的性感重點一併當成密技使用,能讓圖畫更有魅力。

範例B

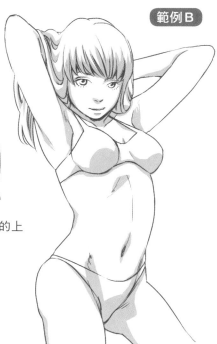

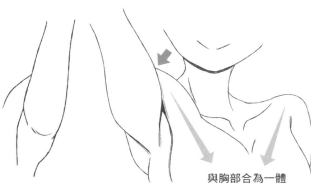

與胸部合為一體

三角肌與肱肌的分界線形成高低差,使勁的肩膀與細長延伸的上臂,兩邊的肉彼此擠壓產生起伏。

腋下平時都被遮住,當它現身時,女人味特別搶眼。

❖ 以肩膀、腋下為主的範例❶

描繪親吻肩膀的女性。肱骨根移動到臉部前面。同時畫出腋下下方大幅挖空的空間。

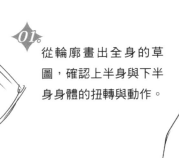

01. 從輪廓畫出全身的草圖，確認上半身與下半身身體的扭轉與動作。

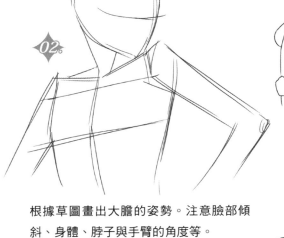

02.

從各種角度想像姿勢。

根據草圖畫出大膽的姿勢。注意臉部傾斜、身體、脖子與手臂的角度等。

03.

從乳房連到手臂，身體的厚度是這幅畫的困難之處。

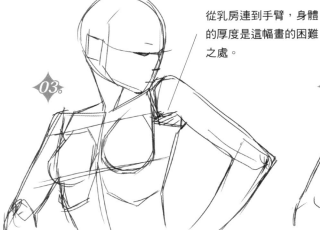

注意鎖骨與胸部的動作進行描繪。

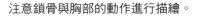

04.

掌握上臂的肥瘦、臂根與脖子的筋等性感要素，完成這幅畫。

❖ 以肩膀、腋下為主的範例❷

描繪兩臂在腦後交叉的女性。從前面的上臂連到腋下，以及從胸部內側連到手臂的腋下邊緣是重點所在。

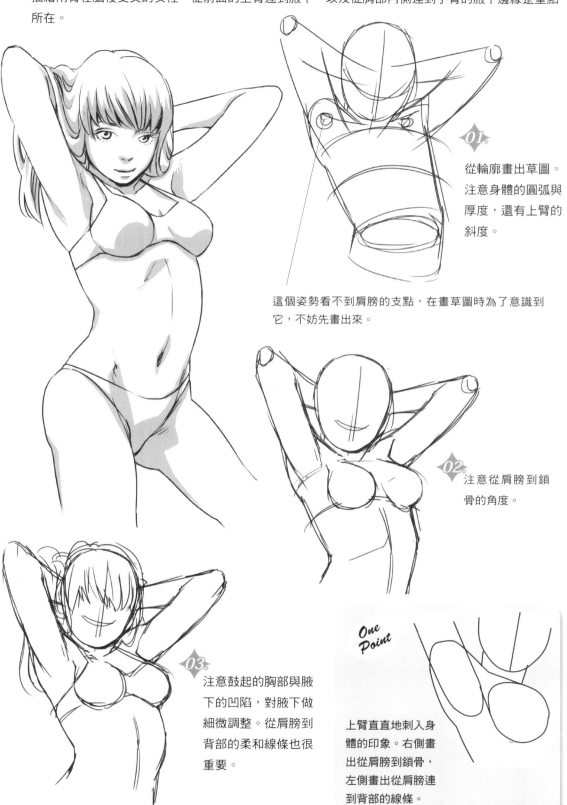

從輪廓畫出草圖。注意身體的圓弧與厚度，還有上臂的斜度。

這個姿勢看不到肩膀的支點，在畫草圖時為了意識到它，不妨先畫出來。

02 注意從肩膀到鎖骨的角度。

03 注意鼓起的胸部與腋下的凹陷，對腋下做細微調整。從肩膀到背部的柔和線條也很重要。

One Point

上臂直直地刺入身體的印象。右側畫出從肩膀到鎖骨，左側畫出從肩膀連到背部的線條。

即便是再肉感的體格，只要適度地畫上肩胛骨與鎖骨，就會變成纖細苗條的印象。不過必須注意，要是畫得太過火就會看起來骨瘦如柴。

肩胛骨與鎖骨的性感重點

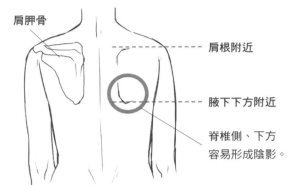

肩胛骨

肩根附近

腋下下方附近

脊椎側、下方
容易形成陰影。

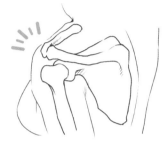

鎖骨與肩胛骨相連，所以與上臂的動作
連動。

《手臂引起的肩胛骨的動作》

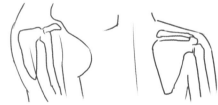

手臂從側面舉起時，肩胛骨下方會往側面打開。

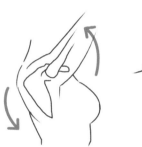

手臂向前舉起時，肩胛骨下方會向前推出。

挺胸時

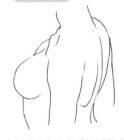

肩膀往後側移動，左
右肩胛骨之間變窄。

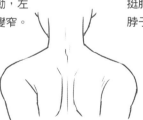

挺胸時鎖骨浮現，在
脖子根形成陰影。

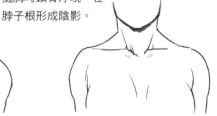

曲背時

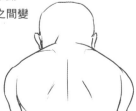

肩膀往前側移動，
左右肩胛骨之間變
寬。

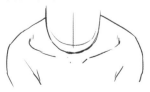

曲背時肩膀部分形成凹陷，鎖骨靠手
臂那一側形成陰影。

＊鎖骨不太會大幅上下移動。

❖ 以肩胛骨和鎖骨為主的範例

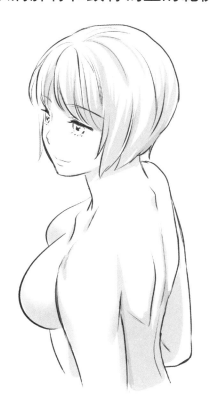

乳房的分量與柔軟度，和鎖骨的硬度相形之下的反差展現出女人味。

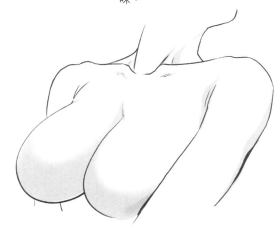

如左圖的角度鎖骨和肩胛骨都能看見。

鎖骨以上下2條線表現，更能呈現「浮現骨頭」的感覺。

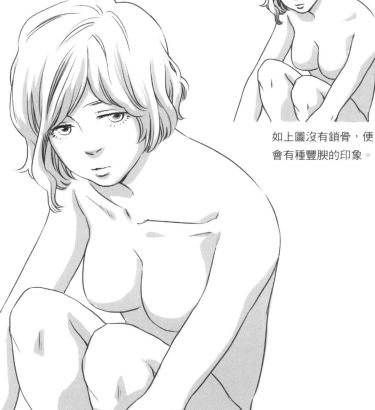

如上圖沒有鎖骨，便會有種豐腴的印象。

想藉由鎖骨與肩胛骨強調苗條的感覺時，上臂與胸部有圓弧，便能展現恰到好處的健康魅力。

背部的性感重點

女性背部的脊椎畫成S字的姿勢看起來最美。

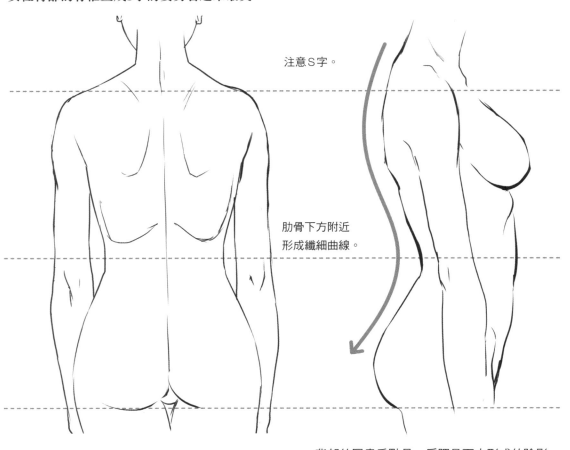

注意S字。

肋骨下方附近
形成纖細曲線。

背部的圖畫重點是，肩胛骨下方形成的陰影、
脊椎的凹陷與腰部的陰影。看起來平坦的背部
靠它們強調，便能呈現有女人味的性感背部。

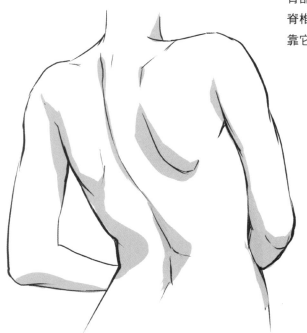

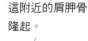

這附近的肩胛骨
隆起。

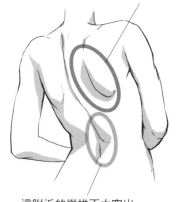

這附近的脊椎不太突出。

藉由扭動身體的姿勢畫出充滿魅力的背部

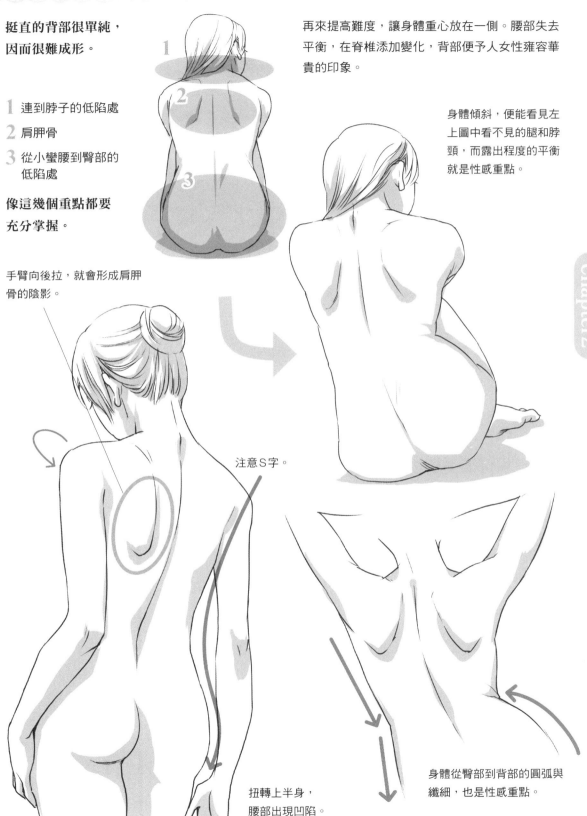

**挺直的背部很單純，
因而很難成形。**

1 連到脖子的低陷處

2 肩胛骨

3 從小蠻腰到臀部的
低陷處

**像這幾個重點都要
充分掌握。**

再來提高難度，讓身體重心放在一側。腰部失去平衡，在脊椎添加變化，背部便予人女性雍容華貴的印象。

身體傾斜，便能看見左上圖中看不見的腿和脖頸，而露出程度的平衡就是性感重點。

手臂向後拉，就會形成肩胛骨的陰影。

注意S字。

扭轉上半身，
腰部出現凹陷。

身體從臀部到背部的圓弧與
纖細，也是性感重點。

描繪女性時，絕不能缺少平滑的身體線條。小蠻腰是象徵女性身體線條之處。

小蠻腰的性感重點

即使從正面觀看，肋骨與腰部之間纖細的部分也十分顯眼。
腰部粗細的程度也會使性感度不一樣。

只要身體沒有彎曲，即使身體往側面扭轉，也會保留小蠻腰。

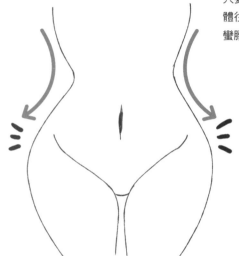

轉向側面，小蠻腰就會消失，取而代之的是臀部與背部變得纖細。這也是表現性感的重點。

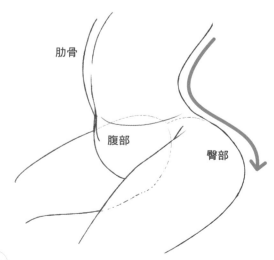

肋骨

腹部

臀部

One Point　纖細的部位都畫成S字。決定作畫的姿勢時，即使是很難呈現S字的姿勢，也要想辦法畫成S字。

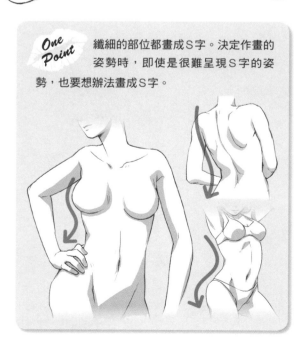

突出的骨盆是女性最大的
特徵，除了朝向側面看不
見的情況以外，作畫時都
要盡量留意此處。

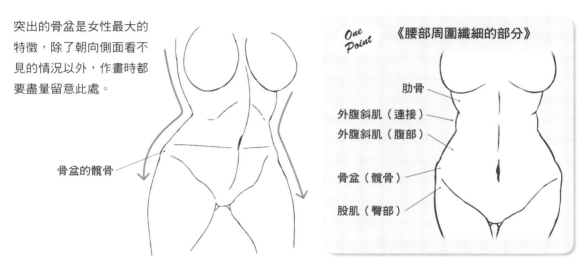

骨盆的髖骨

One Point

《腰部周圍纖細的部分》

肋骨

外腹斜肌（連接）

外腹斜肌（腹部）

骨盆（髖骨）

股肌（臀部）

女性身體除了小蠻腰以外，還有各種纖細的部位。雖然從正面看不太出來，但換個角度便知各有起伏，
每個部位都要光滑地，並且確實地描繪。

肚臍的性感重點

**順著腰部的動作畫出肚臍的曲線。這時突出的腹肌顯現
在腹部，要注意膨脹鼓起的線條。**

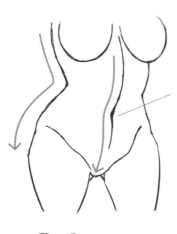

肚臍在身體的
正中線上。

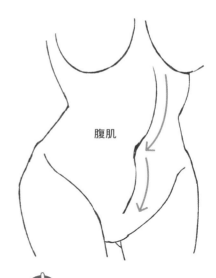

腹肌

想像從各個纖細部位
的凹凸產生的斜度匯
聚在「肚臍眼」。

建議

如果強調腹肌，下腹部的陰影會
很明顯，且變得更性感。

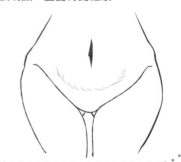

應用扭腰的性感姿勢

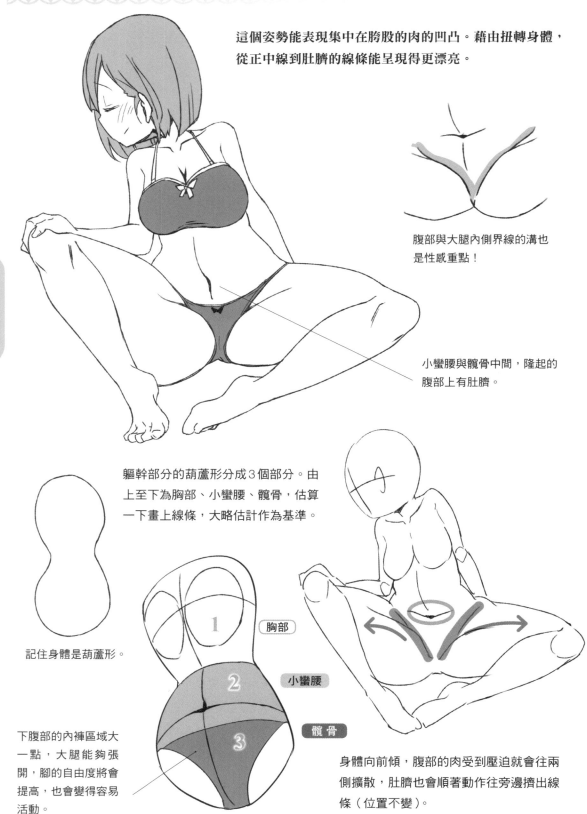

這個姿勢能表現集中在胯股的肉的凹凸。藉由扭轉身體，從正中線到肚臍的線條能呈現得更漂亮。

腹部與大腿內側界線的溝也是性感重點！

小蠻腰與髖骨中間，隆起的腹部上有肚臍。

軀幹部分的葫蘆形分成3個部分。由上至下為胸部、小蠻腰、髖骨，估算一下畫上線條，大略估計作為基準。

記住身體是葫蘆形。

1 胸部

2 小蠻腰

3 髖骨

下腹部的內褲區域大一點，大腿能夠張開，腳的自由度將會提高，也會變得容易活動。

身體向前傾，腹部的肉受到壓迫就會往兩側擴散，肚臍也會順著動作往旁邊擠出線條（位置不變）。

腰部（臀部）突出的性感姿勢

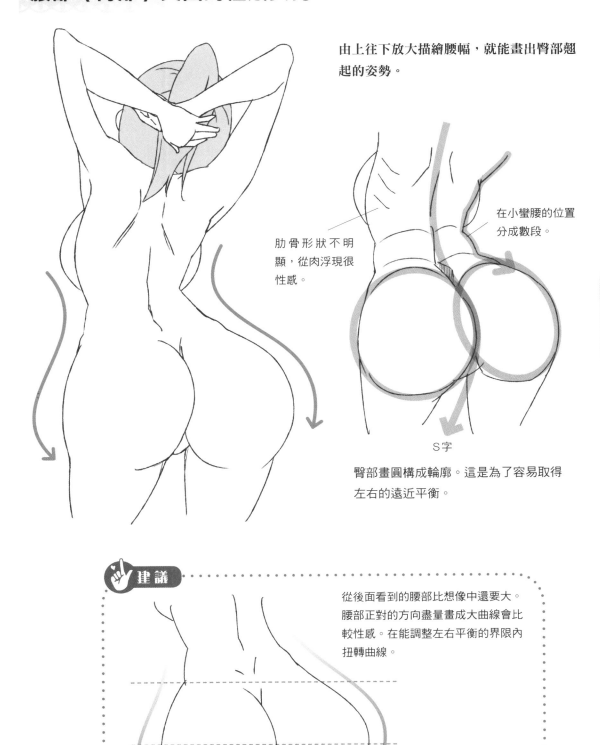

由上往下放大描繪腰幅，就能畫出臀部翹起的姿勢。

肋骨形狀不明顯，從肉浮現很性感。

在小蠻腰的位置分成數段。

S字

臀部畫圓構成輪廓。這是為了容易取得左右的遠近平衡。

建議

從後面看到的腰部比想像中還要大。腰部正對的方向盡量畫成大曲線會比較性感。在能調整左右平衡的界限內扭轉曲線。

靠在牆上，腰部突出的姿勢

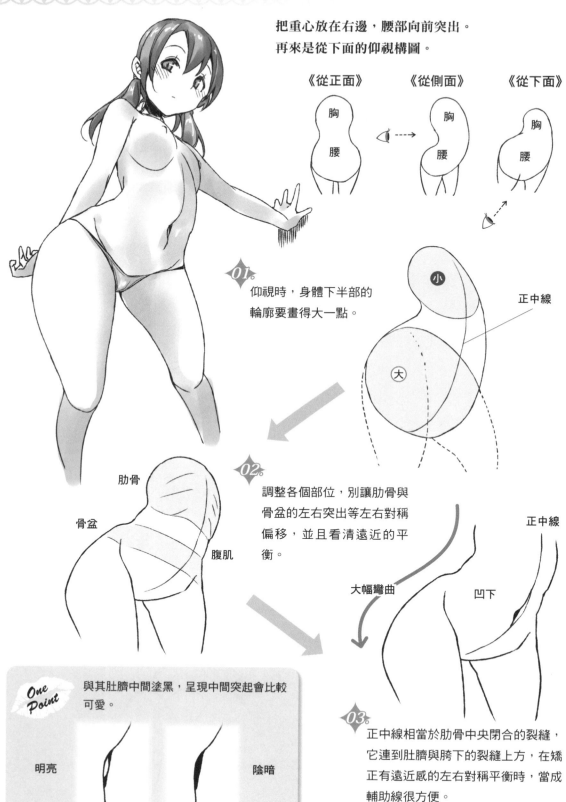

把重心放在右邊，腰部向前突出。
再來是從下面的仰視構圖。

《從正面》　　《從側面》　　《從下面》

胸
腰

胸
腰

胸
腰

01.
仰視時，身體下半部的
輪廓要畫得大一點。

小

正中線

大

肋骨

骨盆

腹肌

02.
調整各個部位，別讓肋骨與
骨盆的左右突出等左右對稱
偏移，並且看清遠近的平
衡。

正中線

大幅彎曲

凹下

One Point
與其肚臍中間塗黑，呈現中間突起會比較
可愛。

明亮　　　　　　　陰暗

03.
正中線相當於肋骨中央閉合的裂縫，
它連到肚臍與胯下的裂縫上方，在矯
正有遠近感的左右對稱平衡時，當成
輔助線很方便。

俯臥抬起腰部的姿勢

頭部在前方的構圖，抬起屁股，把焦點擺在腰部，上半身與下半身取得平衡的姿勢。

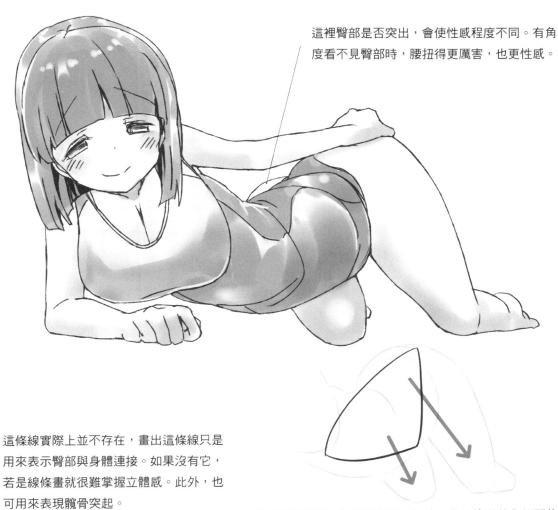

這裡臀部是否突出，會使性感程度不同。有角度看不見臀部時，腰扭得更厲害，也更性感。

這條線實際上並不存在，畫出這條線只是用來表示臀部與身體連接。如果沒有它，若是線條畫就很難掌握立體感。此外，也可用來表現髖骨突起。

髖骨

從內褲區域的三角形長出腳。這時，呈現遠近的內側那隻腳會影響身體的傾斜，所以要小心地調整長度。如果內側膝蓋的位置較高，膝蓋在深處，腰看起來會比較低。如果內側膝蓋的位置較低，膝蓋向前突出，腰部不穩，看起來是用內側的腳支撐身體。

💡 建議

讓每條線都有意義！

意義不明的線條，在著色時會很困擾。留心依照肌肉與骨骼等人體構造形成的凹凸與皺紋，選擇線條描繪吧！

扭轉上半身的坐姿

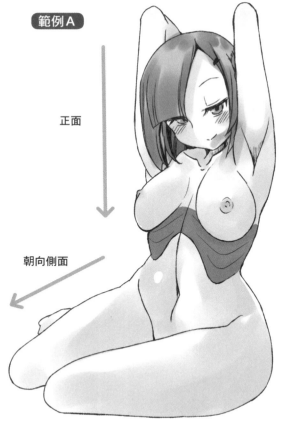

範例A

正面

朝向側面

描繪出肋骨便容易得知扭轉的程度，
乳房的形狀也不易畫錯。

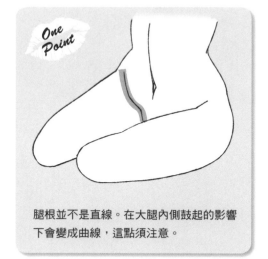

One Point

腿根並不是直線。在大腿內側鼓起的影響
下會變成曲線，這點須注意。

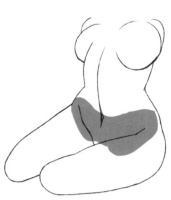

扭腰便難以得知上半身與下半身
的方向變化，所以左右肌肉的斜
度要用不同階層來描繪。若是傳
統手繪，就先畫在另一張紙上。
之後加上陰影時會很好用。

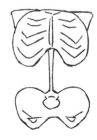

腿部彎曲後骨盆的位置容易
變得不清楚，因此要注意身
體的形狀。

範例B

除了扭腰，巧妙地追加上半身向前突出、頭
部傾斜等扭轉，這種姿勢能淬鍊出十足的女
人味。

3

乳房、臀部、胯下

乳房、臀部、胯下是男性與女性特徵中最能呈現差異的部位。作畫時假如沒有先理解肌肉與脂肪所形成的凹凸與皺紋，就無法吸引看圖的人。

乳房是女性身體重要的性感部位之一，在描繪充滿魅力的女性時是必修科目。理解基本的構造，表現出乳房的彈力、柔軟與圓潤吧！

乳房的畫法

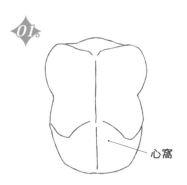

描繪身體（主體）。

心窩

《從上方所見的圖像》　《從上方所見的身體（骨骼）》

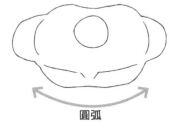

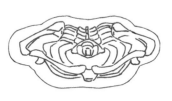

圓弧

想像從上方所見的身體形狀。

03 《圖像》

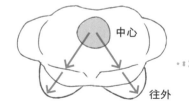

中心

往外

身體的中心用圓來估算，由此向外描繪乳房。

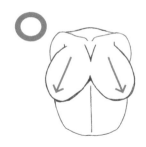

○

×

想像從上方所見的身體，把身體的圓弧考慮進去。

只有考慮到重力。

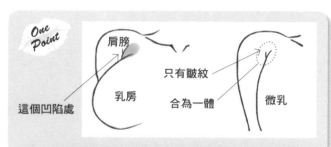

One Point

肩膀

只有皺紋

這個凹陷處

乳房

合為一體

微乳

由於肩膀與乳房之間多餘的脂肪而形成凹陷。若是想畫成不強調乳房圓弧的垂乳或小乳房，這個部分與乳房連接，合為一體便會減少分量。

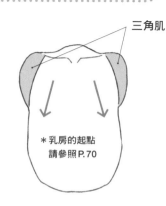

三角肌

＊乳房的起點
請參照 P.70

注意不要從肩根的三角肌描繪乳房！

❖ 以身體為主體的胸部的變形

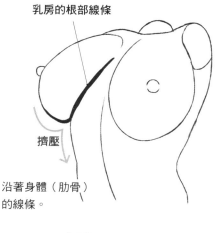

乳房的根部線條

擠壓

沿著身體（肋骨）
的線條。

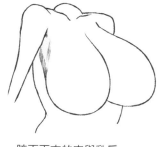

腋下下方的肉與乳房
匯合。

從側面觀看，在身體圓弧的
影響下乳房根部擠壓。乳房
的柔軟能藉由擠壓程度來表
現。外側隆起的線條也能充
分表現柔軟度，不過根部的
線條也很重要。

《從下方所見的胸部的強調重點》

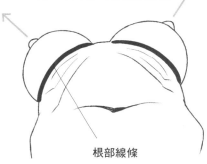

根部線條

從仰視的角度（從下方）觀看，胸部
的根部線條被肋骨往上推，所以強調
出圓弧，呈現隆起。

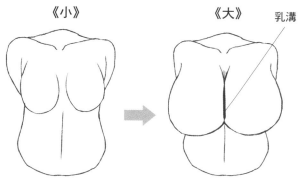

《小》　　　　　《大》　乳溝

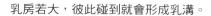

乳房若大，彼此碰到就會形成乳溝。

乳房的形狀

由於承受重力，所以向下延伸，附著在身體上。承接身體的圓弧，乳房朝向外側。

《無重力》　《G小》　《G大》

相同體積

由於重力（G）使得脂肪向下移動。不過，藉
由乳頭區分上下的上下體積比例不變。

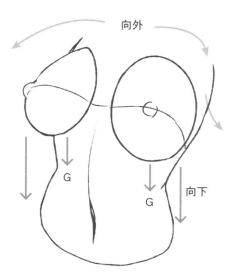

向外

G

G

向下

❖ 向上的乳房

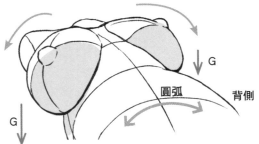

圓弧　　背側

G

向上仰躺時，由於下面承受重力，乳房會從
身體上滑落，滑到背部這一側。

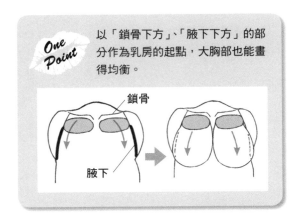

One Point

以「鎖骨下方」、「腋下下方」的部
分作為乳房的起點，大胸部也能畫
得均衡。

鎖骨

腋下

乳房的種類

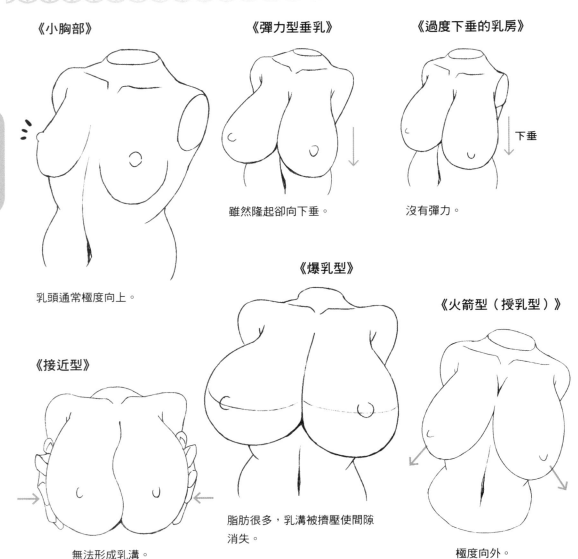

《小胸部》

乳頭通常極度向上。

《彈力型垂乳》

雖然隆起卻向下垂。

《過度下垂的乳房》

下垂

沒有彈力。

《爆乳型》

脂肪很多，乳溝被擠壓使間隙
消失。

《接近型》

無法形成乳溝。

《火箭型（授乳型）》

極度向外。

《三角型》

脂肪很少。

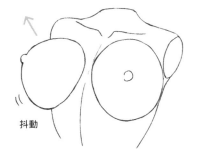

大胸肌

乳腺

乳腺

微乳也是三角突起，這是因為大胸肌與乳腺支撐的乳房脂肪較少，所以不帶圓弧。

《彈力型》

抖動

即使承受重力仍保持圓形，更加強調出有彈力的圓弧。

《下方集中型》

前面

斜面

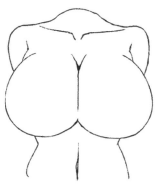

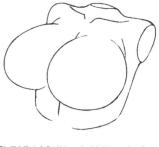

胸型靠近內側，在鎖骨下方浮現圓弧。

肩膀縮到內側的姿勢

乳房往裡面推擠，以均等的力量碰撞，乳溝變成直線。

小知識

《肩膀抬高時的乳房動作》

向上

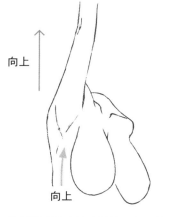

向上

胸部與肩膀由肌肉連接，所以抬起手臂肩膀抬高時，乳房也會向上拉。

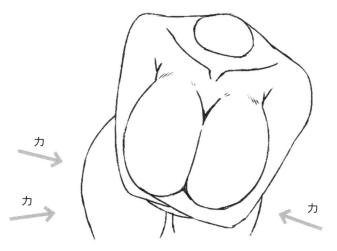

力

力

力

《下乳縮減型》

下面的曲線不畫出，用陰影表現圓弧。

乳房的呈現方式

❖ 抱著胳膊

抱著胳膊，或是用手托住，表現溢到外側的乳房有多柔軟。

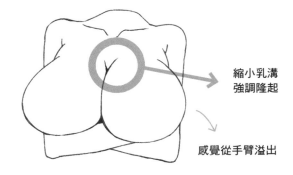

縮小乳溝
強調隆起

感覺從手臂溢出

《乳房曲線的畫法》

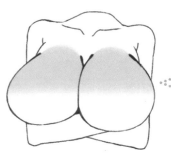

一面思考乳房的形狀一面畫出曲線。

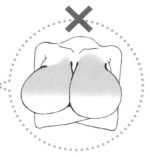

形狀並非圓形，而是橢圓。

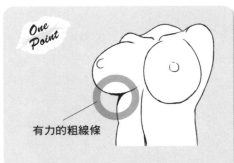

有力的粗線條

想強烈地表現豐腴的乳房，在不損及肋骨整體形狀的範圍內，乳房與肋骨的分界線用有力的粗線條來製造高低差。

❖ 彈起

往其他方向晃動彈起，表現出有力道的柔軟度。

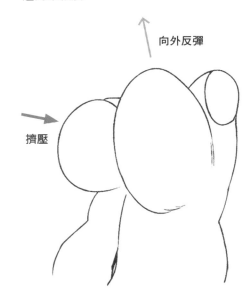

向外反彈

擠壓

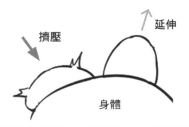

擠壓

延伸

身體

移動時不思考向下的重力，以附著在胸部的球彈回的要領呈現形狀。

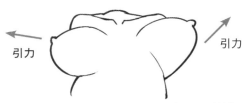

引力

引力

左右晃動，有時因為反作用力而向外擴散，不過這種狀態的形狀並不好看，所以除了漫畫中表現動作時，最好別畫這種胸部。

沒有畫出來的上方，也要意識到圓弧的連接，在輪廓加入輔助線。

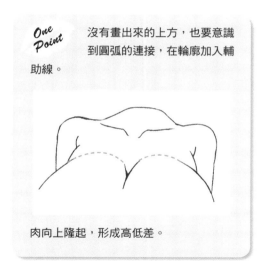

肉向上隆起，形成高低差。

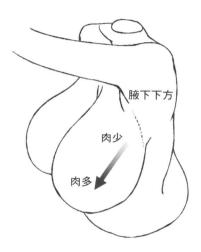

腋下下方

肉少

肉多

從側面觀看，可知乳房從腋下下方突出。從這條虛線附近，乳房的脂肪逐漸增加。

乳頭在最高的位置

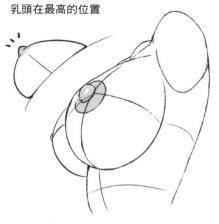

乳頭的位置在乳房的最高點。它是碗公型乳房天地左右2分之1的分割線相交的頂點。乳頭的位置決定乳房整體的形狀，正確地描繪能使乳房的立體感更有說服力。

小知識

《畫成有點動作的乳房》

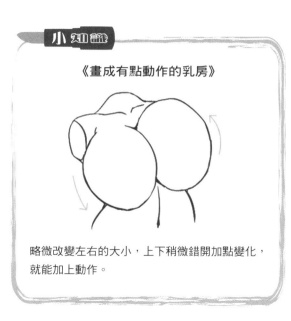

略微改變左右的大小，上下稍微錯開加點變化，就能加上動作。

《各種乳頭》

建議

《表現柔軟的重點》

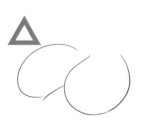

在圓弧加入直線或凹陷，看起來會更柔軟。

只有圓弧

乳頭是乳房的中心，就像臉部表情一樣，在形狀下工夫會讓乳房更添魅力。

以乳房為主的性感範例

依照姿勢有意地增加乳房柔和的線條。

❖ 擠出下乳

手臂在胸部上方交纏，壓迫乳房，擠出下乳。摟住從前面擠壓乳房上方，感覺有意地讓下側鼓起。如果使用衣服或道具也能獲得相同效果，不過利用身體擠壓，更能表現性感的模樣。

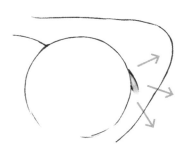

受到壓迫的乳房向外側擴散，腋下下方也向外拉，形成皺紋。

《從側面所見的圖》

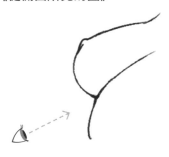

乳房與肋骨的分界線很清楚。

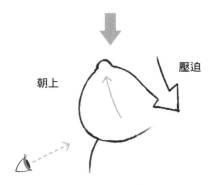

乳房與肋骨的分界線很模糊。

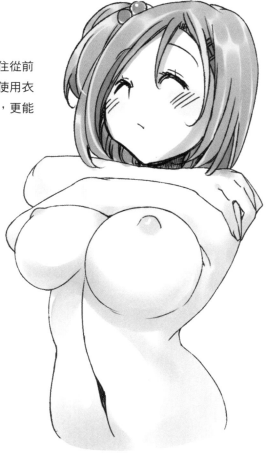

One Point 下乳的輪廓線刻意不畫出來。從上方壓迫，下面隆起，乳頭與乳房都會朝上。這時刻意擦掉下面的輪廓線，只用陰影表現，柔軟的感覺會更顯著。

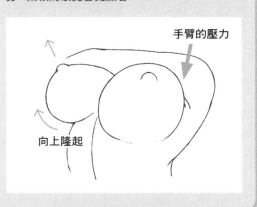

手臂的壓力

向上隆起

乳房左右晃動的姿勢

隨著跳躍、奔跑、著地等身體動作做出胸部的動作。

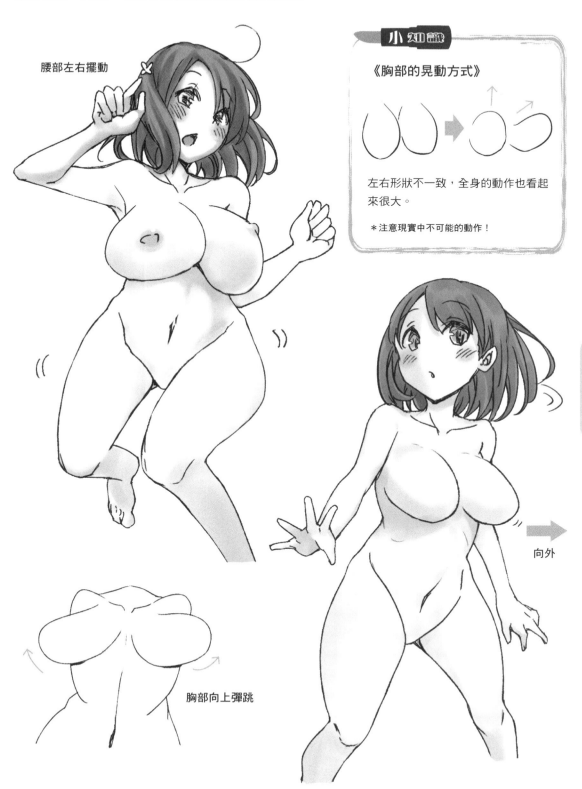

腰部左右擺動

小 知識

《胸部的晃動方式》

左右形狀不一致，全身的動作也看起來很大。

＊注意現實中不可能的動作！

胸部向上彈跳

向外

俯臥胸部往外溢出的仰視的姿勢

 01. 從身體中心呈放射狀配置乳房，被重力向下拉也要納入考慮。

 02. 為了大大地展現胸部，畫成手臂張開的姿勢。

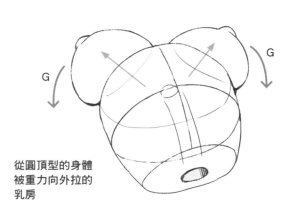

從圓頂型的身體被重力向外拉的乳房

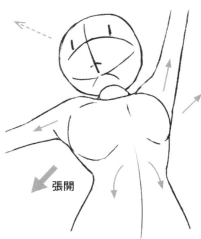

張開

下巴略微朝上，軀幹向後仰，胸部就會看起來很大。

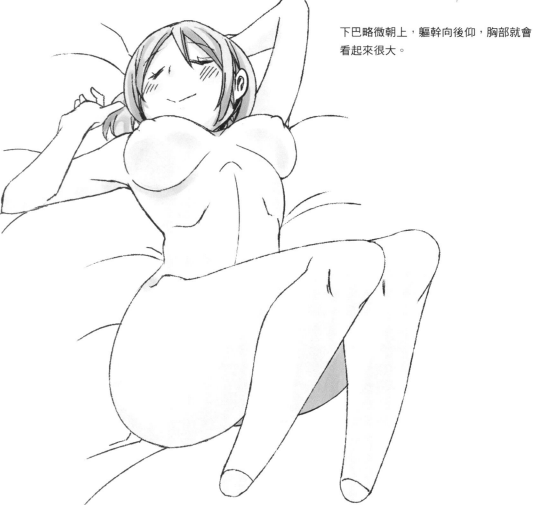

《健 康》　　　　　《不健康》　　　　　　　　肋骨的基本形狀

恰好的浮現方式　　　骨頭太凸出，看起來很瘦

肋骨的形狀在乳房下方浮現會很性感，可是過度強調變得太瘦，看起來就很不健康，所以請適可而止。

頭髮往上撥上半身向後彎的姿勢

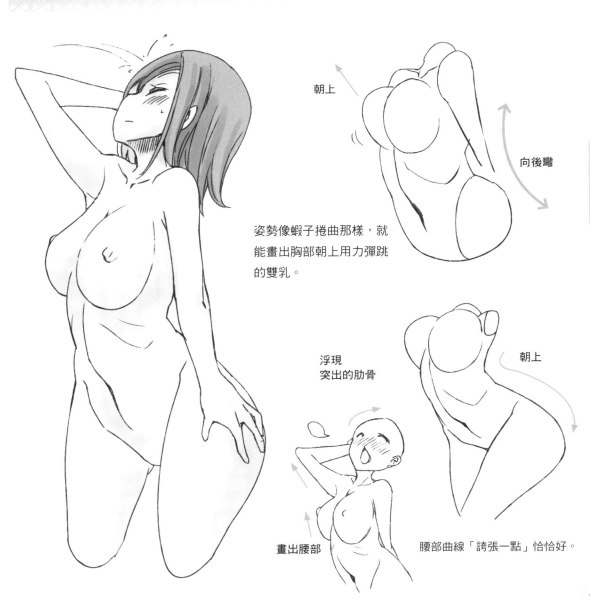

朝上

向後彎

姿勢像蝦子捲曲那樣，就能畫出胸部朝上用力彈跳的雙乳。

浮現
突出的肋骨

朝上

畫出腰部

腰部曲線「誇張一點」恰恰好。

02 臀 部

臀部是不輸乳房的女性重要性感部位。為了表現出它的彈力與圓潤，要學習加上肌肉的方式與各種姿勢外觀上的差異。畫出更具魅力的臀部吧！

臀部的畫法

臀部的凹凸、隆起大致區別後，便如下方左圖這2者。不過，有時也會如下方右圖般呈現。這種時候，就想成脂肪附著在各個隆起處。

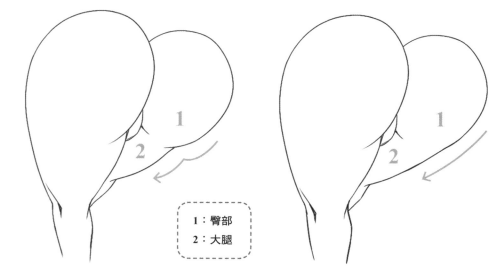

1：臀部
2：大腿

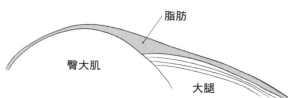

脂肪平滑地連接兩個凹凸，看起來像是只有一個隆起處。

角度降低就能看見局部。

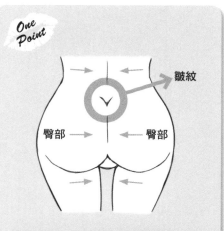

雙腳靠攏，在臀部上方形成的皺紋（背部與臀部的界線）會加深。這是因為大腿併攏，臀部的肉也會緊繃，靠近中間。

抬腳從下方觀看臀部

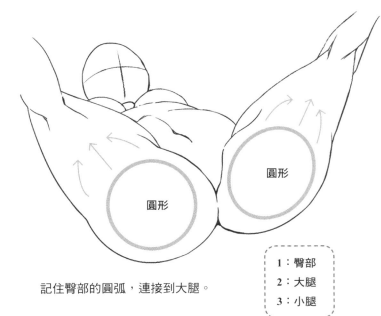

腳用力伸直，臀部也會連動。肌肉繃緊，增加圓弧，會更接近球體。

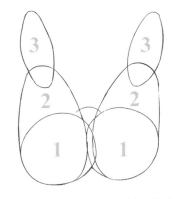

記住臀部的圓弧，連接到大腿。

> 1：臀部
> 2：大腿
> 3：小腿

畫圓，以橢圓連接，從橢圓伸出小腿。

❖ 從側面

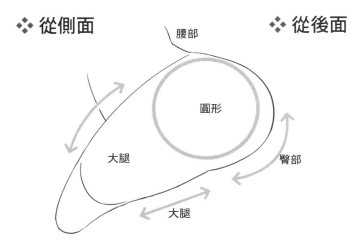

❖ 從後面

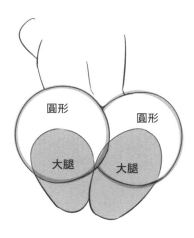

小知識

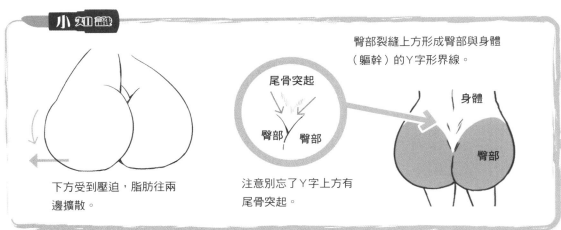

下方受到壓迫，脂肪往兩邊擴散。

注意別忘了Y字上方有尾骨突起。

臀部裂縫上方形成臀部與身體（軀幹）的Y字形界線。

臀部的形狀

臀部的形狀會因體型或胖瘦程度而使畫法改變。先找出自己喜愛的臀形加以練習，再慢慢地增加變化吧！

《臀部的基本形狀》

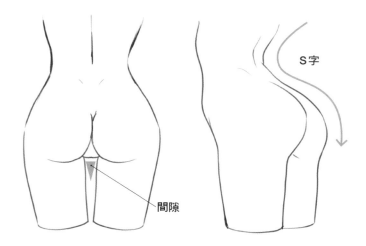

間隙

臀部的圓弧均勻地收進身體的輪廓，突出的臀部朝向上方。

從背部到臀部產生漂亮的S字曲線。

《臀部較瘦的苗條型》

很瘦，或是身體尚未發育完全的印象。

臀部小，也不突出，S字曲線不太帶有圓弧。

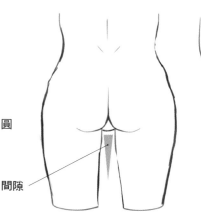

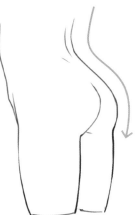

間隙

《臀部較肥的豐滿型》

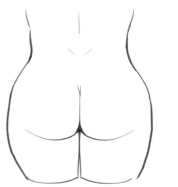

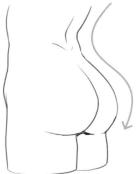

豐腴肉感與成熟的女性身體的印象。

臀部整體圓弧較大，S字曲線也圓弧完整，脂肪會隨著年齡而鬆弛。

臀部的動作與形狀的變化

張開大腿觀察臀部的動作與形狀變化。這時,身體部分的肌肉與脂肪形狀沒什麼改變。以胯下部分為基點,畫出從臀部到大腿的肌肉走向與形狀。

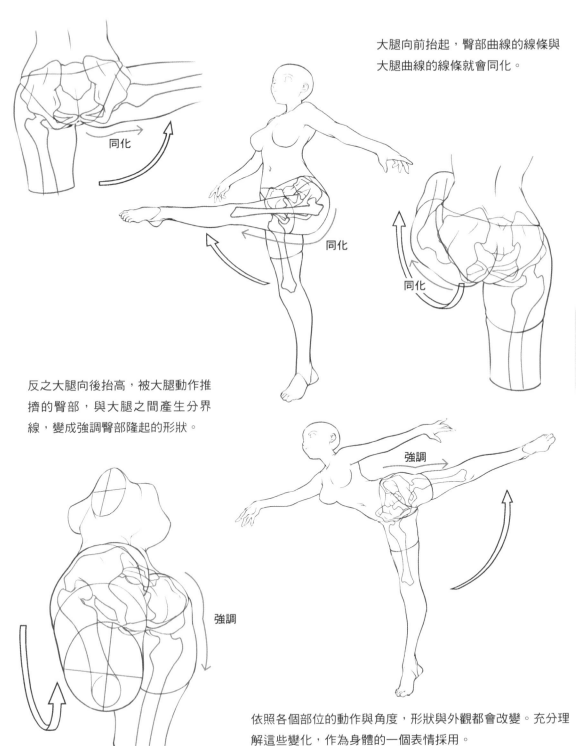

大腿向前抬起,臀部曲線的線條與大腿曲線的線條就會同化。

同化

同化

同化

反之大腿向後抬高,被大腿動作推擠的臀部,與大腿之間產生分界線,變成強調臀部隆起的形狀。

強調

強調

依照各個部位的動作與角度,形狀與外觀都會改變。充分理解這些變化,作為身體的一個表情採用。

臀部的圓潤與柔軟

強調臀部最大的魅力——圓潤與柔軟。依照如何描繪接合的腰部與大腿，將使臀部的魅力一口氣增加。也要注意各個部位的連結與曲線的走向。

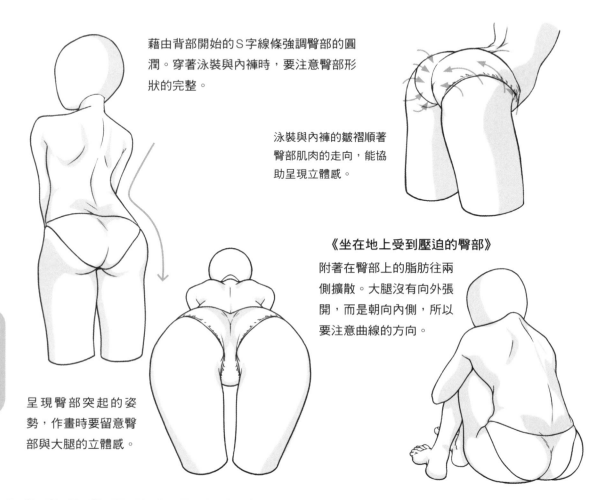

藉由背部開始的S字線條強調臀部的圓潤。穿著泳裝與內褲時，要注意臀部形狀的完整。

泳裝與內褲的皺褶順著臀部肌肉的走向，能協助呈現立體感。

《坐在地上受到壓迫的臀部》
附著在臀部上的脂肪往兩側擴散。大腿沒有向外張開，而是朝向內側，所以要注意曲線的方向。

呈現臀部突起的姿勢，作畫時要留意臀部與大腿的立體感。

藉由扭轉與歪斜表現肉感

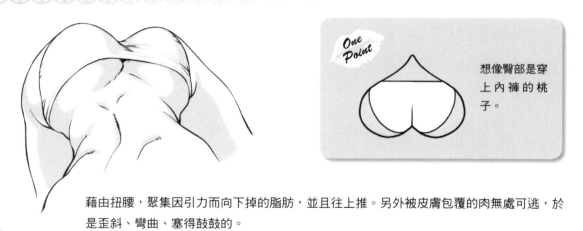

One Point

想像臀部是穿上內褲的桃子。

藉由扭腰，聚集因引力而向下掉的脂肪，並且往上推。另外被皮膚包覆的肉無處可逃，於是歪斜、彎曲、塞得鼓鼓的。

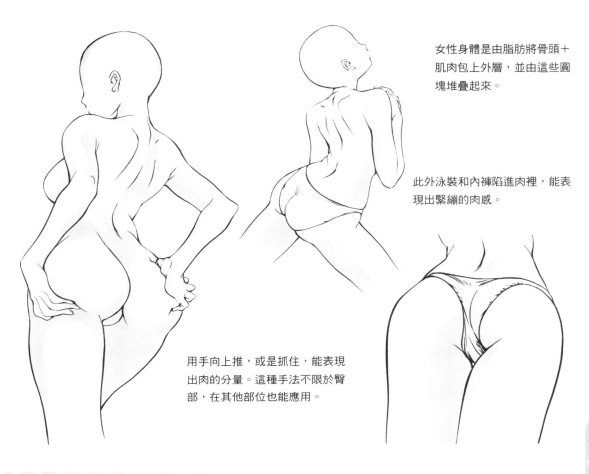

女性身體是由脂肪將骨頭＋肌肉包上外層，並由這些圓塊堆疊起來。

此外泳裝和內褲陷進肉裡，能表現出緊繃的肉感。

用手向上推，或是抓住，能表現出肉的分量。這種手法不限於臀部，在其他部位也能應用。

以臀部為主的性感範例

藉由身體扭轉產生的曲線，與臀部的曲線融合。

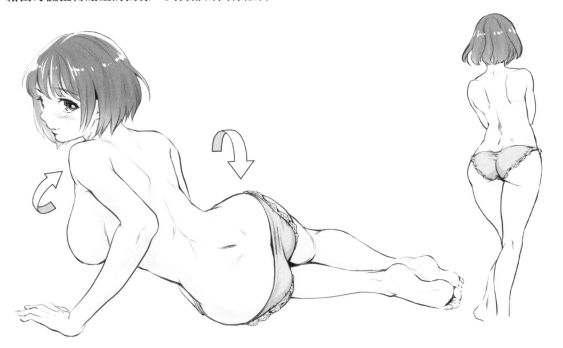

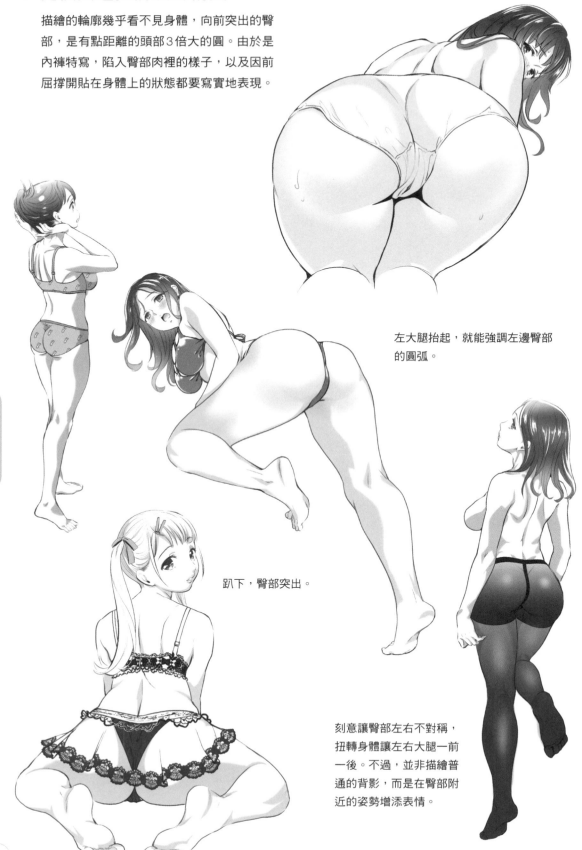

❖ 從後面近拍前屈的構圖

描繪的輪廓幾乎看不見身體,向前突出的臀部,是有點距離的頭部3倍大的圓。由於是內褲特寫,陷入臀部肉裡的樣子,以及因前屈撐開貼在身體上的狀態都要寫實地表現。

左大腿抬起,就能強調左邊臀部的圓弧。

趴下,臀部突出。

刻意讓臀部左右不對稱,扭轉身體讓左右大腿一前一後。不過,並非描繪普通的背影,而是在臀部附近的姿勢增添表情。

❖ 強調臀部的構圖的畫法

雖然背部線條被遮住了，但是藉由臀部與上半身表現出全身向後彎。貼在臀部上的手陷進臀部肉裡，表現出肉感。

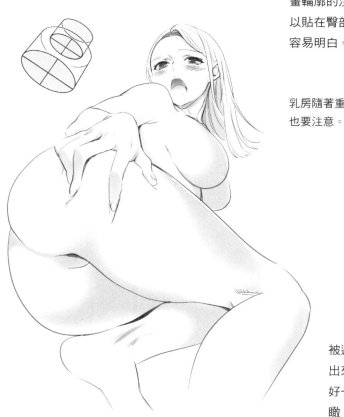

畫輪廓的注意要點是上半身壓縮，強調大臀部，所以貼在臀部上的手也要畫大一點。利用圓柱想像便容易明白。

乳房隨著重力下垂，這點也要注意。

被遮住看不見的部分也要在輪廓的階段畫出來，注意人體構造不要出現矛盾。決定好一幅畫想要呈現的重點。利用仰視與俯瞰，更能強調這個部分。

《從正面觀看時》

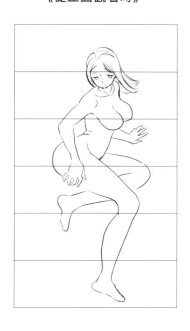

《從斜面觀看時》

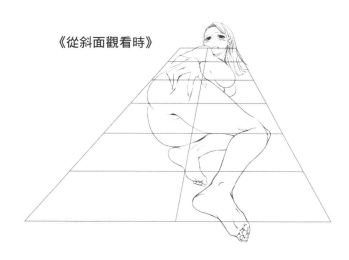

胯下是臀部和腿所連接的性感部位。注意骨盆與髖關節的活動方式，學會畫得更有魅力的方法吧！

胯下的畫法

胯下是日常生活中不太露出的「地方」。確實瞭解並畫出構成的肌肉、脂肪與局部的凹凸吧！

若是成人女性，骨盆較寬較大。下腹部有些鼓起的脂肪，陰阜部分也形成隆起。胯下的裂縫位於正中線上。

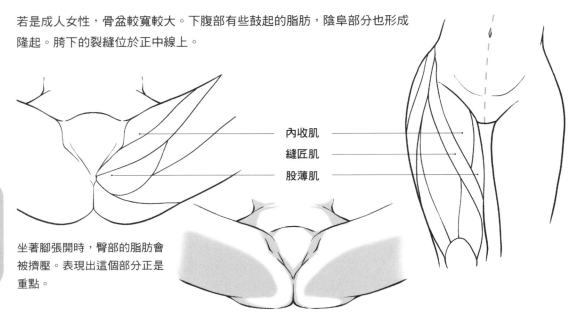

內收肌
縫匠肌
股薄肌

坐著腳張開時，臀部的脂肪會被擠壓。表現出這個部分正是重點。

❖ 從側面所見的胯下的畫法

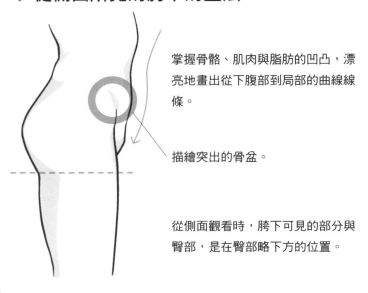

掌握骨骼、肌肉與脂肪的凹凸，漂亮地畫出從下腹部到局部的曲線線條。

描繪突出的骨盆。

從側面觀看時，胯下可見的部分與臀部，是在臀部略下方的位置。

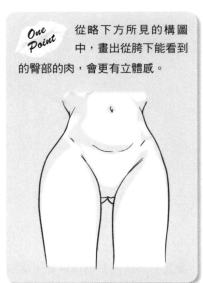

One Point　從略下方所見的構圖中，畫出從胯下能看到的臀部的肉，會更有立體感。

❖ 從斜面所見的胯下的畫法

陰阜畫出平緩的曲線，繞到臀側。

能看到突出的骨盆。

從斜面觀看時，能看到臀部隆起。

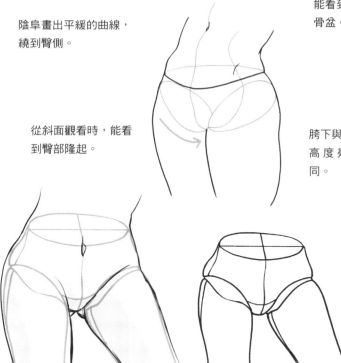

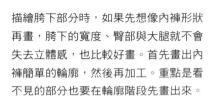

胯下與臀部的高度幾乎相同。

描繪胯下部分時，如果先想像內褲形狀再畫，胯下的寬度、臀部與大腿就不會失去立體感，也比較好畫。首先畫出內褲簡單的輪廓，然後再加工。重點是看不見的部分也要在輪廓階段先畫出來。

《從各種角度所見的胯下》

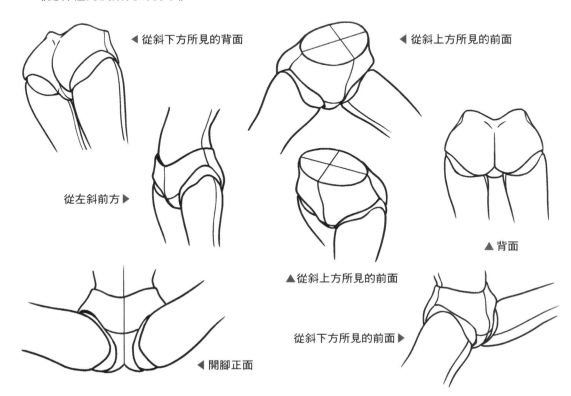

◀ 從斜下方所見的背面

◀ 從斜上方所見的前面

從左斜前方 ▶

▲ 背面

▲ 從斜上方所見的前面

從斜下方所見的前面 ▶

◀ 開腳正面

體型造成的胯下外觀

《苗條型》

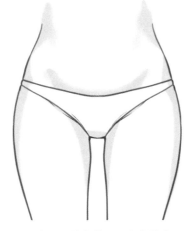

脂肪較少，肌肉和骨骼容易顯現在身體表面。內褲較少陷入肉裡，雙腿間產生間隙。

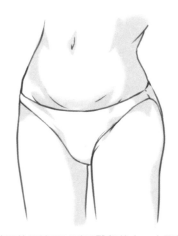

從胯下的間隙可以看見臀部的肉。大腿根也出現凹陷。

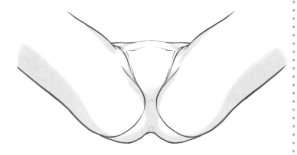

肌肉的筋清楚明顯。穿著內褲腳張開時，與內褲之間形成間隙。臀部沒多少脂肪，骨盆形狀很明顯。

《豐滿型》

有脂肪，帶點圓弧的體型。脂肪的重量受到重力的影響，隨著年齡增長逐漸鬆弛。從內褲陷入肉裡或露出的肉，可以想像柔軟的觸感。

胯下被大腿肉填滿，沒有間隙。或是被大腿肉擠壓，胯下的裂縫與隆起非常明顯。

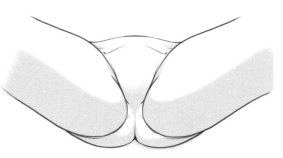

肌肉的筋不太明顯，陰阜明顯隆起。臀部的脂肪受到擠壓而隆起。

姿勢角度造成的胯下外觀

❖ 從下方觀看時

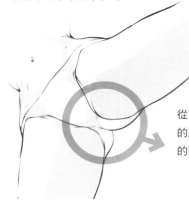

從下方觀看,可以看見臀部的脂肪。雙腳打開時,胯下的鼓起也會減少。

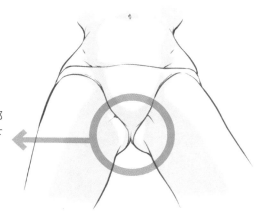

❖ 坐著時

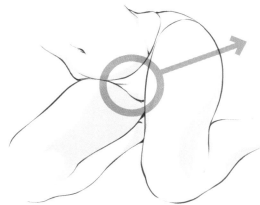

由於大腿的壓力,胯下鼓起。

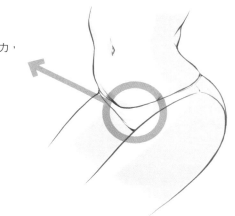

❖ 從上方觀看時

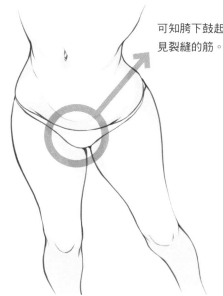

可知胯下鼓起,不過看不見裂縫的筋。

❖ 側躺時

臀部的脂肪被拉到大腿側,胯下隆起,變成海鷗的形狀。有時裂縫很明顯。

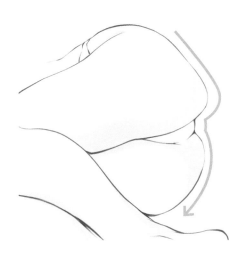

胯下的呈現方式

胯下平常是遮住的部位，因為小小的動作稍微露出的構圖，也能變成充滿魅力的畫。

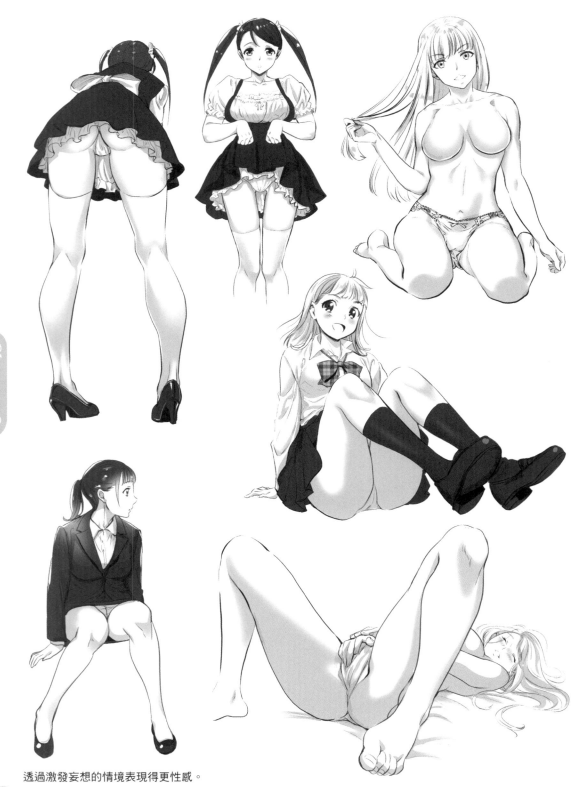

透過激發妄想的情境表現得更性感。

以胯下為主的性感重點

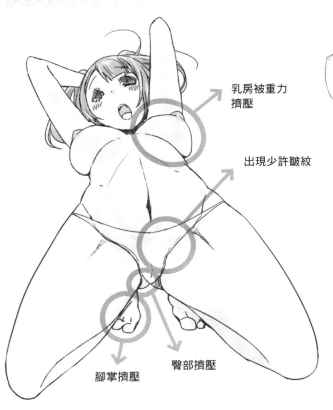

乳房被重力擠壓

出現少許皺紋

臀部擠壓

腳掌擠壓

輪廓是葫蘆加上球（乳房）和雙腳的感覺。

《這個姿勢的魅力重點》

◆ 藉著集中在胯下的肌肉與脂肪形成的高低差來表現肉感。
◆ 不只胯下，也從間隙展現臀部。
◆ 擠壓的小腿、乳房、臀部等，藉由擠壓的脂肪來表現柔軟度。

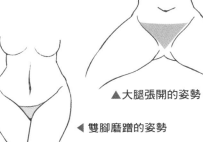

▲ 大腿張開的姿勢

◀ 雙腳磨蹭的姿勢

胯下大幅張開，形成大大的三角形。依照姿勢的變化，胯下的三角形形狀也會改變。

藉由仰視強調突出的骨盆。

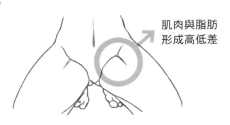

肌肉與脂肪形成高低差

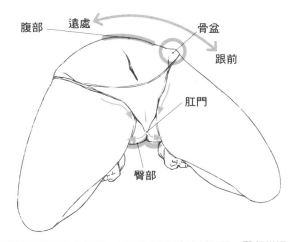

腹部　遠處

骨盆

跟前

肛門

臀部

想像腿和胯下的分界線、局部的鼓起連接到肛門。臀部從這裡擴展。

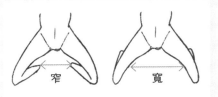

One Point　從小腿部分往下畫時，即使胯下的面積不變，卻出現大腿更為張開的印象。

窄　　寬

挺起腰強調臀部的姿勢

挺起腰，不經意地露出胯下，正是這個姿勢的重點。

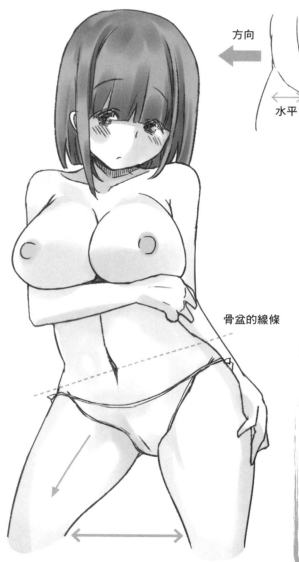

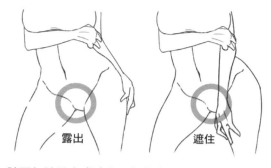

方向

水平

虛線是腹部的鼓起。這相當於腿根，接近水平線條。是表現身體方向的重點。

骨盆的線條

《雙手位置的變化》

露出　　　　遮住

胯下無論露出或遮住，都能完成這個姿勢。

小知識

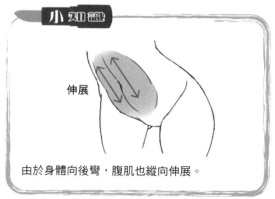

伸展

由於身體向後彎，腹肌也縱向伸展。

腳向前突出取得平衡，如果雙腳有點靠攏，這個姿勢就很沒意思。

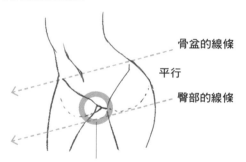

骨盆的線條

平行

臀部的線條

由於身體傾斜，可以看到一邊的臀部。

《前 面》　　　《斜 面》

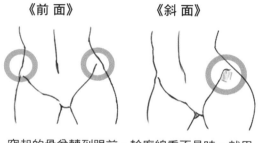

突起的骨盆轉到跟前，輪廓線看不見時，就用明亮部分或折線來表現。

只用線描繪太簡單，不過考慮著色就能表現凹凸。必須瞭解之前敘述的人體機制。腹肌或局部的隆起，大腿內側的分界線或髖骨等，須留意凹凸畫出陰影。

腳拉近放鬆的姿勢

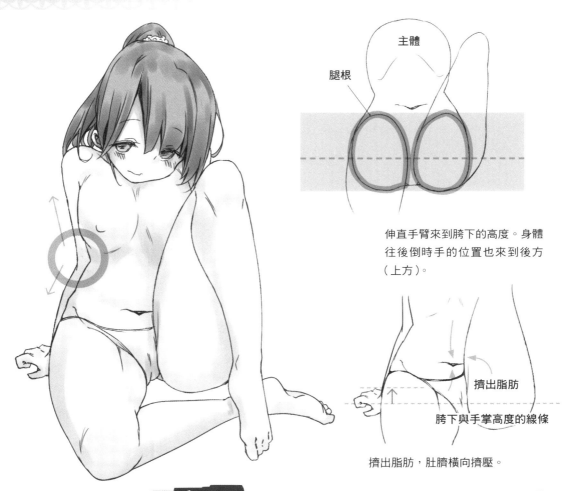

主體

腿根

伸直手臂來到胯下的高度。身體往後倒時手的位置也來到後方（上方）。

擠出脂肪

胯下與手掌高度的線條

擠出脂肪，肚臍橫向擠壓。

伸直手臂，
手肘向外折。

乳房・臀部・胯下
Chapter3

03 胯下

小知識

《增加遠近感的畫腳順序》

像這個範例，要從沒什麼遠近感，比較容易掌握腳的大小與位置的左腳開始畫起。有了遠近感之後，距離便難以掌握。

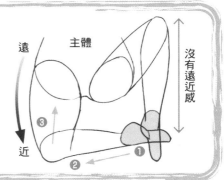

遠

近

主體

沒有遠近感

❶
❷
❸

《通常的位置》 　《腳抬起來》

即使腳抬起來，腿根的位置也幾乎不變。臀部沒有抬起，仍是碰觸地面，只有腳抬起來。臀部抬起後整個骨盆傾斜，骨盆突起的位置也會傾斜。

《通常的位置》 　《臀部傾斜時》

↳ 骨盆　　整個骨盆傾斜

👆 建議

讓畫旋轉，就會有臀部看起來抬起的錯覺。換個角度，或是從內側觀看，要養成習慣確認看不見的部分是否也正確。

坐著抬起腳的姿勢

抬起腳的姿勢中，從臀部的圓弧會呈現骨盆突起（坐骨）。此外，腰部的尾骨也會稍微露出，畫出來可當成強調重點。

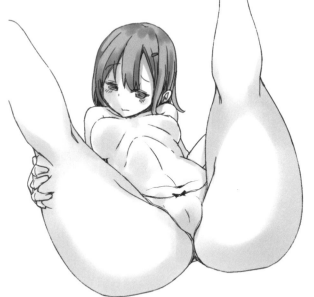

❖ 陰阜的重點

以仰視的構圖觀看時，有一座「維納斯丘」，是裂成兩半的形狀。誇大描繪這個部分時，要畫成稍微侵蝕2的肌肉（臀大肌）。

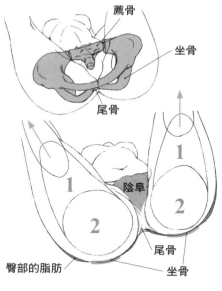

薦骨
坐骨
尾骨

陰阜
1　2
臀部的脂肪　尾骨　坐骨

1 的肌肉（股二頭肌）向上伸直，使腳抬起來。由於這個影響而隆起伸展。著色時會形成凹凸，這點要留意。

《從側面所見的圖》

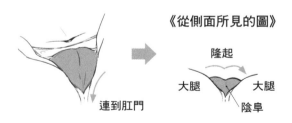

隆起
大腿　　大腿
陰阜
連到肛門

04 內衣

內衣是遮蓋性感部位的重要道具。女性的內衣種類與設計十分豐富，配合角色的外表與個性，決定穿著的內衣吧！

胸罩的畫法

❖ 胸罩的名稱與構造

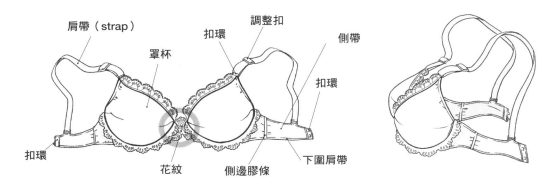

❖ 從各種角度所見的胸罩

胸罩作為調整型內衣，主要是調整胸圍形狀或保持形狀完整所穿著的內衣。

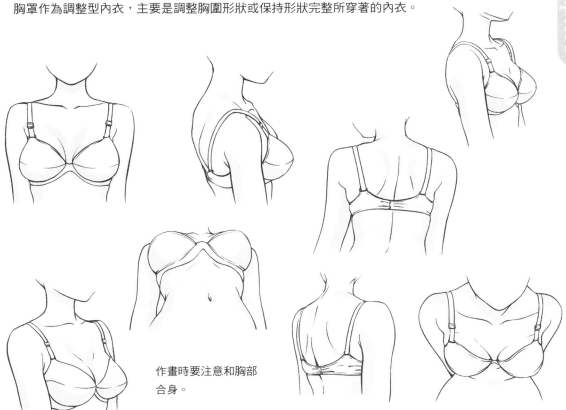

作畫時要注意和胸部合身。

胸罩的種類

依照穿著的種類使女性的個性改變。

《全罩式胸罩》

完整包覆胸圍，具有穩定感。很
適合大胸部，可是性感度較低。

One Point

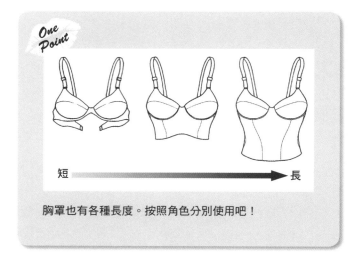

短 ————————————→ 長

胸罩也有各種長度。按照角色分別使用吧！

《4分之3罩杯胸罩》

容易形成較深的
乳溝。

《2分之1罩杯胸罩》

若是肩帶可以拆下的類
型，容易搭配露出肩膀
的衣服。

《運動胸罩》

胸部不易搖晃，雙手容
易活動。胸部鼓起較少
的少女經常穿戴。

《性感內衣》

多採黑色或紅色等煽情的顏色，
並大量使用蕾絲。

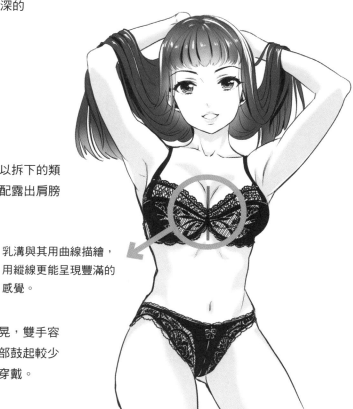

乳溝與其用曲線描繪，
用縱線更能呈現豐滿的
感覺。

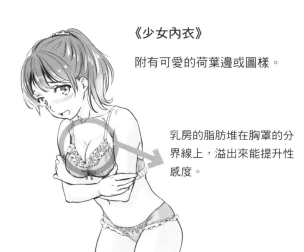

《少女內衣》

附有可愛的荷葉邊或圖樣。

乳房的脂肪堆在胸罩的分界線上，溢出來能提升性感度。

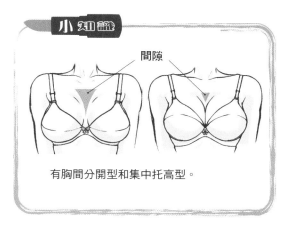

間隙

有胸間分開型和集中托高型。

內褲的畫法

想像臀部左右兩個圓弧，內褲陷進肉裡也同樣畫出來。臀部的脂肪被內褲壓迫，感覺被推擠溢出。

《從後面》

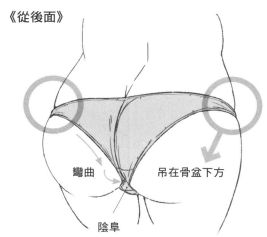

彎曲

吊在骨盆下方

陰阜

想像曲線朝著胯下的陰阜往裡面潛入彎曲。

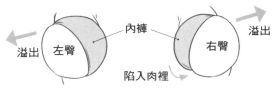

溢出　左臀　內褲　右臀　溢出

陷入肉裡

《注意從後面所見的內褲的線條》

內側的線條因為臀部的圓弧而向外突出，變成帶點圓弧的線條。

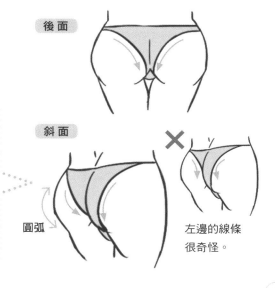

後面

斜面

圓弧

左邊的線條很奇怪。

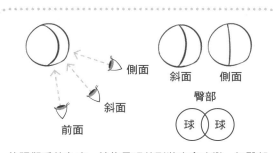

側面

斜面　側面

臀部

球　球

前面

斜面

依照觀看的角度，線條呈現的形狀也會改變。把臀部想成兩顆球吧！

《從下面》

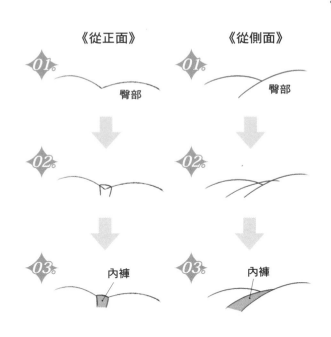

褲檔

彎曲

陰阜

腿張開陰阜就會露出來。

❖ 內褲陷入肉裡的畫法

畫出被布遮住的凹陷，之後用布蓋上。

《從正面》　　《從側面》

01.　　　　　01.

臀部　　　　　臀部

02.　　　　　02.

03.　　　　　03.

內褲　　　　　內褲

《仰視》

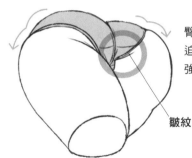

皺紋

臀部的隆起因為被布壓迫而浮現，出現皺紋，強調出肉的圓弧。

過度描繪皺紋，感覺會很髒，所以要斟酌皺紋的數量。

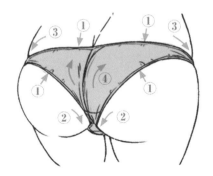

① 內褲的鬆緊帶、接縫所形成的皺紋。
② 被拉到胯下所形成的皺紋。
③ 繞到骨盆所形成的皺紋。
④ 臀部曲線的斜度所形成的皺紋。

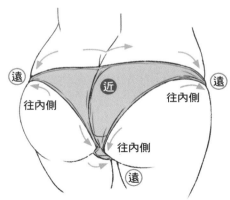

內褲的鬆緊帶隨著遠近逐漸縮減伸縮性，看起來更性感。不只布的形狀，也要考量景深再下筆。

《丁字褲》

強烈突顯臀部的圓弧，面積較少的布的曲線也很明顯。

《內褲埋進臀部的肉》

兩邊的肉碰到，內褲的布也碰到，
皺紋重疊。

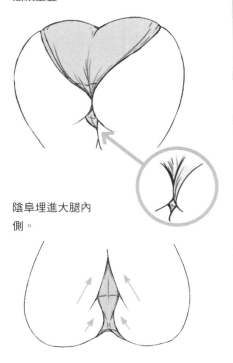

陰阜埋進大腿內
側。

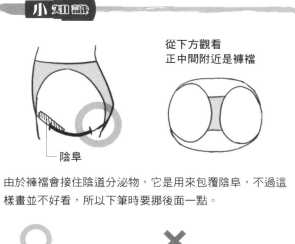

從下方觀看
正中間附近是褲襠

陰阜

由於褲襠會接住陰道分泌物，它是用來包覆陰阜，不過這
樣畫並不好看，所以下筆時要挪後面一點。

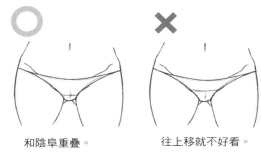

和陰阜重疊。　　　　往上移就不好看。

❖ 高腰內褲

　像高腰內褲等深深陷入大腿的內褲，會
強調暴露大腿內側的鼓起，大腿內側的
肉會夾住內褲，因此反作用力使得大腿
內側清楚地浮現。

高（high）

腹部的肉
歪斜
擠壓
夾住
大腿內側　　　　大腿內側的肉

低（low）

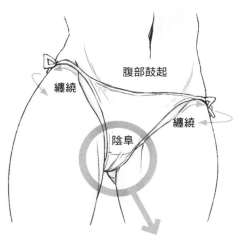

緾繞
緾繞
陰阜
腹部鼓起

陰阜形成的皺紋

注意腹肌鼓起也影響到布，它形成了平緩的突起。布與
腿的間隙所形成的領域較多肉時，布陷入肉裡受到壓迫
便會隆起。

內褲的鬆緊帶（帶子）纏在
腰上支撐，骨頭與肉的突起
和布用力接觸的部分（髖骨
等）使得肉浮現。

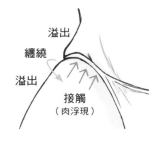

溢出
緾繞
溢出
接觸
（肉浮現）

❖ 低腰內褲（low rise）

＊注意在2次元low rise常常稱為low leg（低腰內褲）。

《俯瞰》

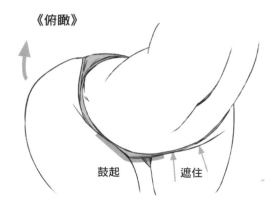

鼓起　　遮住

《低腰內褲》　　《超低腰內褲》

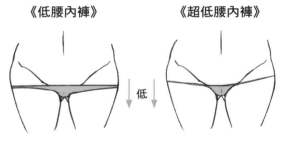

低

低腰內褲穿在較低的位置。由於布料薄，若是挺起腰部的姿勢，內褲會被腹部的鼓起遮住。

❖ 細繩內褲

細繩內褲的布料面積較少，由於這個特性，解開後會立刻掉下去，所以內藏危險，外表也會給予刺激感。

其他內衣的畫法

❖ 背心內衣

背心內衣不只是內衣，也能當成上衣穿著。有些會有能調整長度的肩帶。如果沒有，只有一般細繩的話，就會有種野性美。配合角色的個性或圖畫的情境分別運用吧！

《前面》　　　　　　《後面》　　　　　　《關於設計》

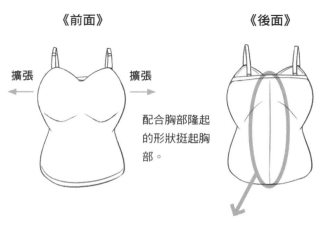

擴張　　擴張

配合胸部隆起的形狀挺起胸部。

大部分是中間有接縫。不畫出接縫，就會變成輕飄飄的柔軟衣服。如果想畫成隨風飄動的感覺，其實也不用刻意為之。

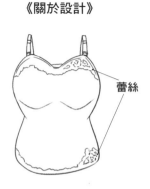

蕾絲

通常上襟下襟有碎花圖案等裝飾。錯開加入裝飾時要注意平衡。當成上衣時，應配合裙子的設計。

❖ 連身襯裙（背心內衣＋下半身）

和背心內衣不同，連身襯裙完全是內衣。因此要畫成
感覺比背心內衣柔軟的印象。

《前面》

下襬像裙子，感覺輕飄飄
地打開。

❖ 胸罩式連身襯裙（胸罩＋連身襯裙）

《前 面》

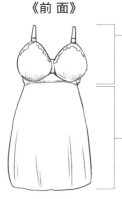

胸罩
這個部分是胸罩，所以後面有扣環，有些可以調
整鬆緊。

連身襯裙

《後 面》

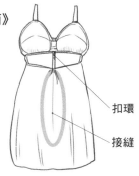

扣環

接縫

＊腹部的部分看起來纖細，有些會像緊身胸衣一
樣用網布稍微繫緊。

前開式

扣環

《側面》

側面的接縫有的有、
有的沒有、有些則看
不見，因此得注意。

連身襯裙的上面是胸罩，所以尺寸會不一樣。配合角
色的個性挑選吧！

全罩式

4分之3罩杯

2分之1罩杯

小知識

簡潔

調整扣依照圖案或角度而簡化。

❖ 性感睡衣

性感內衣的一種。製造目的是為
了讓男性觀看，所以大多是煽情
的設計。

❖ G 弦褲（細繩＋V 形布）

丁字褲、細繩內褲的一種。以接近兜襠布的
形式陷進胯下。

《前 面》

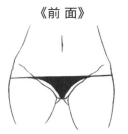

《後 面》

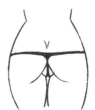

❖ C字褲

沒有細繩，也沒有布料，也稱作一字褲。
裡面有鐵絲，穿戴時是從胯下下方嵌上。

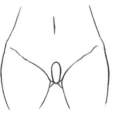

形狀

在2次元看到的葉子或緞帶
也屬於這一類。

❖ 吊襪束腰帶

吊襪束腰帶套在內褲上面，
蹲下時束腰帶彎曲會很礙
事，上廁所很不方便，所以
內褲套在上面會比較方便。

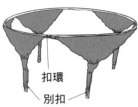

扣環

別扣

❖ 細繩胸罩

細繩胸罩是將胸罩的肩帶或帶子改成細繩。通
常胸罩的結構直接變成了細繩。

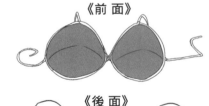

《前 面》

《後 面》

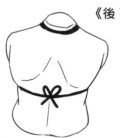

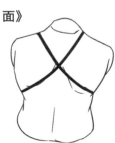

肩帶纏在脖子上，或是在背後交叉。

《前 面》

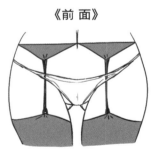

《後 面》

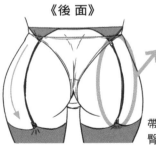

別扣在外側比
較容易坐下。

帶子沿著
臀部的線條

《斜 面》

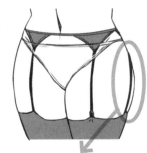

此外有個例外，刻意想要安排很難上廁所的情況，或是
想露出帶子時，有時會讓內褲在底下。內褲在下面並不
算錯。

別扣在外側時，從側面可以看到別
扣。如果坐著時不礙事，就沒必要畫
在外側，不過這時從斜面就看不見別
扣，這點要注意。

❖ 吊襪束腰帶的扣法

01.

金屬零件向上，
鈕扣解開。

02.

布

喀搭

布（襪子）夾入金屬零件
和鈕扣之間固定。

《附 錄》

用調整扣
調整長度

布

以外，還有解開鈕扣固定
的類型。

Chapter

手臂、手掌

在Chapter4要講解也會影響人物表情的
手臂和手掌的畫法。靈活運用滑順的曲線
和骨感部分的線條，小心翼翼地連指頭都
畫出來吧！

肌肉較少、纖細的手臂正是女人味的重點，不過只是畫得很細並不會變成有魅力的手臂。請表現出恰到好處的肉感與纖細吧！

理解手臂的構造

首先將解說手臂是如何連接，且以何種比例描繪比較好。

❶ 從肩膀到手肘，從手肘到手腕是1：1

❷ 手肘在腰部附近

❸ 基本上手肘內側是朝向前面

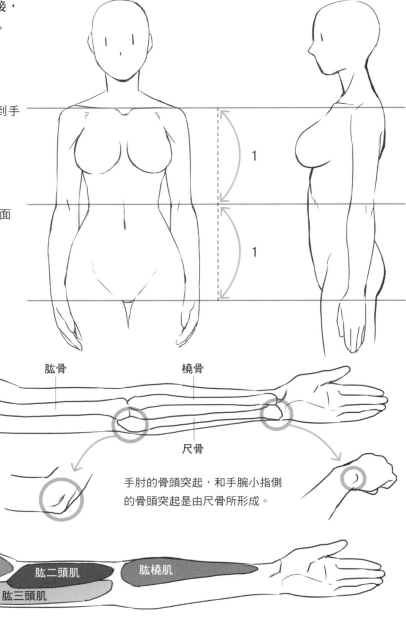

肱骨

橈骨

尺骨

手肘的骨頭突起，和手腕小指側的骨頭突起是由尺骨所形成。

三角肌

肱二頭肌

肱三頭肌

肱橈肌

上臂有1根骨頭，下臂有2根骨頭，骨頭上面有肌肉附著。
從肌肉的走向想像基本的形式吧！

❖ 手臂的可動範圍　活動手臂時必須注意可動範圍。注意根據活動方向的關節方向。

《上臂的可動範圍》

肩膀不動，在放鬆的狀態下與身體平行前後活動手臂時，手肘的方向不會改變。

手臂轉到背後時，會遠離身體。

與身體平行手臂向後舉時，肩膀會向前突出。

手肘往正側面舉起時，只能抬到肩膀高度。

《下臂的可動範圍》

手肘往內折時……

上臂

下臂

手肘與下臂對著的方向正好相反。

以手肘為支點的下臂動作大約180度。

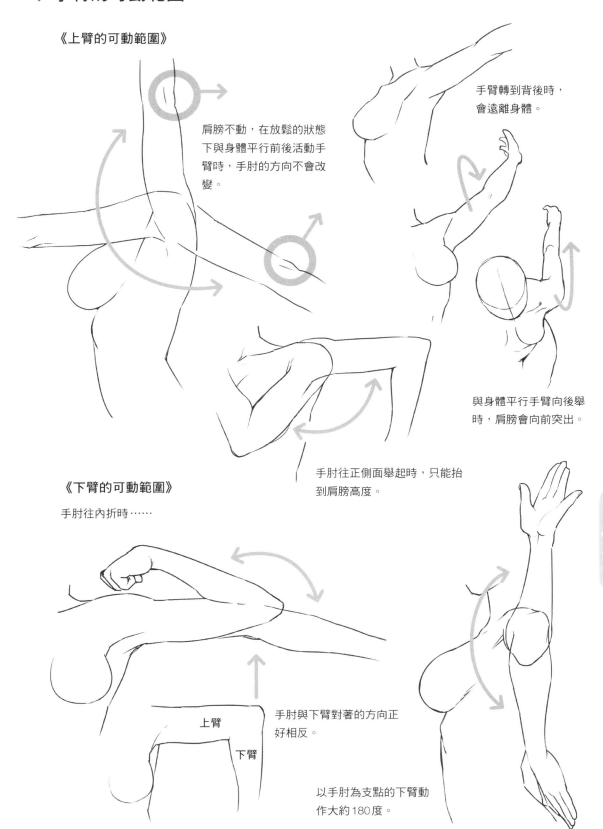

手臂的畫法

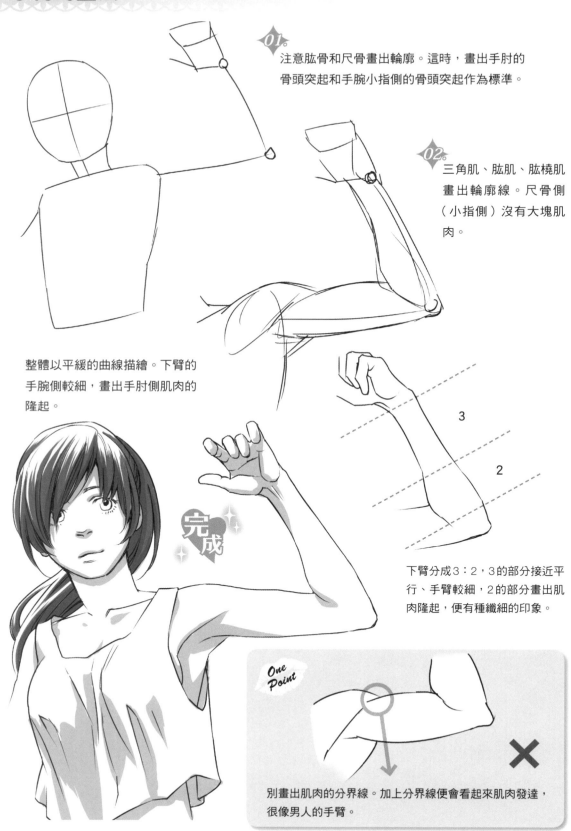

01. 注意肱骨和尺骨畫出輪廓。這時，畫出手肘的骨頭突起和手腕小指側的骨頭突起作為標準。

02. 三角肌、肱肌、肱橈肌畫出輪廓線。尺骨側（小指側）沒有大塊肌肉。

整體以平緩的曲線描繪。下臂的手腕側較細，畫出手肘側肌肉的隆起。

完成

3

2

下臂分成3：2，3的部分接近平行、手臂較細，2的部分畫出肌肉隆起，便有種纖細的印象。

One Point

別畫出肌肉的分界線。加上分界線便會看起來肌肉發達，很像男人的手臂。

❖ 手臂彎曲的構圖

纖細手臂和豐滿的乳房緊貼，恰到好處地表現出女人味。

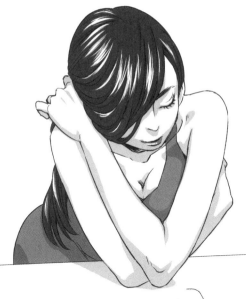

01. 決定肩膀的位置和手臂的角度。

02. 決定手臂的寬度增加肉感。

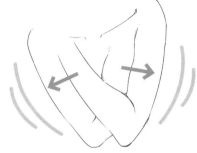

乳溝和乳房，上臂和手肘內側的3點，是主要表現肉感的重點。

One Point

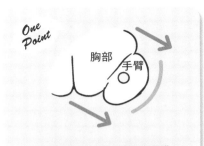

胸部　手臂

《手臂與上臂的斷面圖》
作畫時想成上臂的肉被胸部壓迫溢到外側。

❖ 雙手在腦後交叉的構圖（抬起上臂）

除了露出骨頭的手肘，皆使用有女人味的曲線來表現。

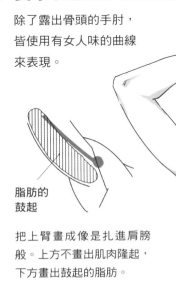

脂肪的鼓起

把上臂畫成像是扎進肩膀般。上方不畫出肌肉隆起，下方畫出鼓起的脂肪。

手肘向前。

脂肪的鼓起

下臂手肘內側不要畫得隆起太多，便會有纖細的印象。

🤙 **建議**

與其留意肌肉，不如注意女性纖細的手臂，並且附有脂肪的圓弧！

❖ 有遠近感的手臂　伸直的手臂內側曲線平緩，外側畫得肉感，看起來更俐落。

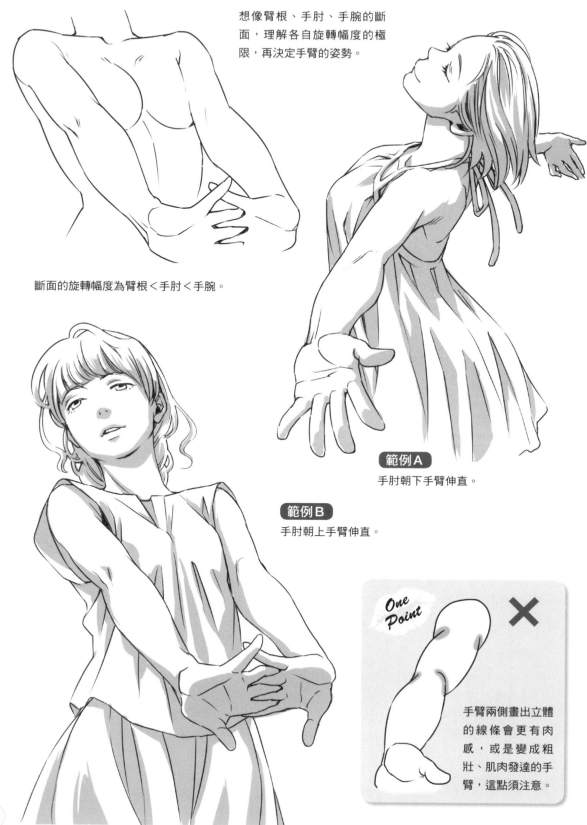

想像臂根、手肘、手腕的斷面，理解各自旋轉幅度的極限，再決定手臂的姿勢。

斷面的旋轉幅度為臂根＜手肘＜手腕。

範例A
手肘朝下手臂伸直。

範例B
手肘朝上手臂伸直。

One Point ✕

手臂兩側畫出立體的線條會更有肉感，或是變成粗壯、肌肉發達的手臂，這點須注意。

開始下筆前，先理解手掌概略的構造吧！若能掌握重點，將成為猶豫時的指標。

理解手掌的構造

手掌和手指的長度很重要。手掌太長會很土氣，手指太長則會失去人味。留意以1：1描繪吧！
至於基準是中指。

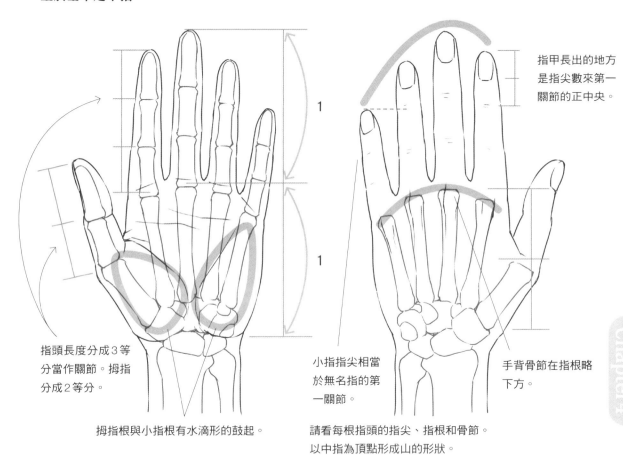

指甲長出的地方
是指尖數來第一
關節的正中央。

指頭長度分成3等
分當作關節。拇指
分成2等分。

拇指根與小指根有水滴形的鼓起。

小指指尖相當
於無名指的第
一關節。

手背骨節在指根略
下方。

請看每根指頭的指尖、指根和骨節。
以中指為頂點形成山的形狀。

《從側面所見的手掌》　連接骨節便是山的形狀。手掌也隨之緩和地彎曲。

骨頭通過手背側，無論從指尖或側面觀看，
手掌側都有鼓起。

拇指指尖不到食指的第二關節。另外，拇指的第一關
節與中指的骨節是相同位置。不管從拇指側或小指側
觀看，中指背都在最高的位置，看不到另一側。

手掌的畫法 ── 從大到小

直接從細部開始畫會不均衡。先大略地掌握，再慢慢地畫出細部吧！手掌大致由3個圖塊所構成。想像連指手套，先畫出立體的圖塊。

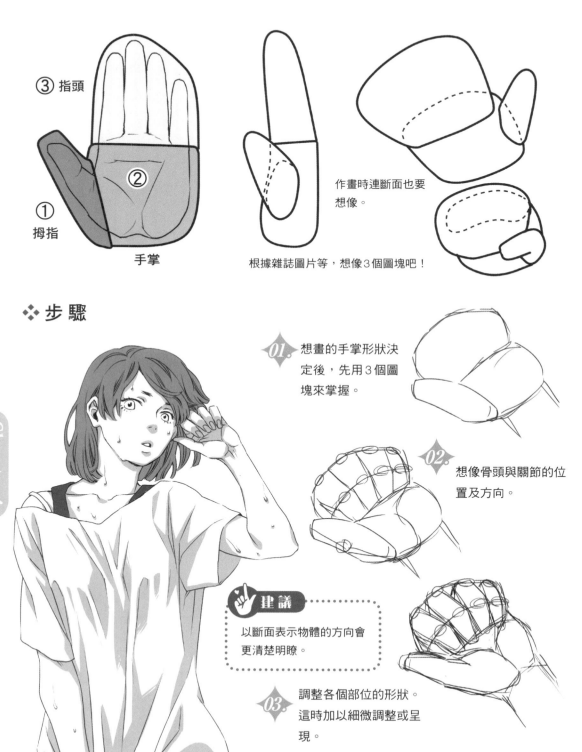

③ 指頭

②

① 拇指

手掌

作畫時連斷面也要想像。

根據雜誌圖片等，想像3個圖塊吧！

❖ 步驟

01. 想畫的手掌形狀決定後，先用3個圖塊來掌握。

02. 想像骨頭與關節的位置及方向。

建議

以斷面表示物體的方向會更清楚明瞭。

03. 調整各個部位的形狀。這時加以細微調整或呈現。

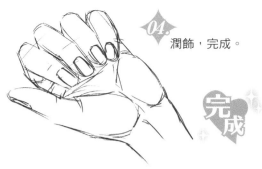

04. 潤飾，完成。

完成

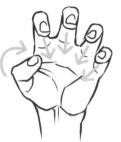 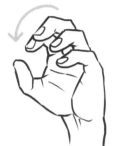

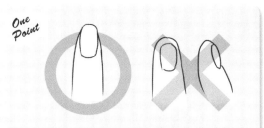

描繪女性的指頭時指甲形狀也很重要。畫出細橢圓形的指甲，看起來就很好看。若是畫成指頭比指甲突出，變成指甲剪得太深就不好看。

手掌和指頭都只會往內側活動。作畫時留意往手掌正中央活動，看起來就很自然。

❖ 手掌的變形與表情

手掌像臉部表情一樣極富表現力。為了畫成有魅力的姿勢，每根指頭的動作都要分開。

如果一致會看起來不自然，只要稍微分開便會自然許多。

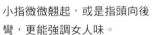

小指微微翹起，或是指頭向後彎，更能強調女人味。

《無力的手掌》
表現出毫無防備、溫順的樣子。指縫間打開，手指微彎，看起來就很無力。

《用力的手掌》
表現出強烈意志，活潑等。指縫間夾緊，或手指向後彎，看起來就很用力。

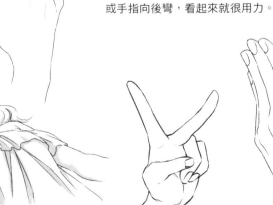

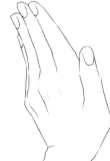

握拳、握住東西

比起指背，露出手
掌中央的凹陷更能
顯現魅力。

握拳時食指、小指
略微放鬆。

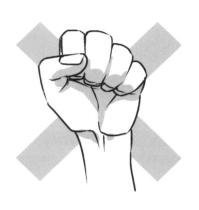

不要把拇指握進
拳頭。

指尖（指甲）稍微露出
來，感覺手指變長就很有
女人味（第一關節別太過
彎曲）。

❖ 步 驟

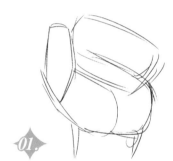

01. 大略畫出手的輪廓。

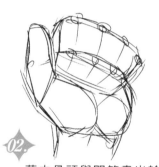

02. 藉由骨頭與關節畫出輪
廓，使手指均衡。

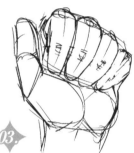

03. 根據輪廓配置手指。

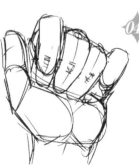

04. 在指頭加些表現。
稍微分開描繪。

完成

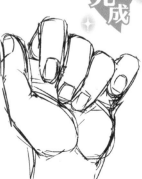

05. 擦掉不需要
的線便完
成。

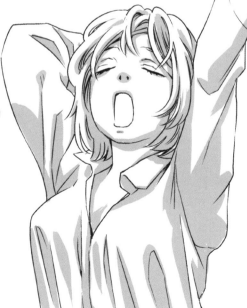

《從手背》

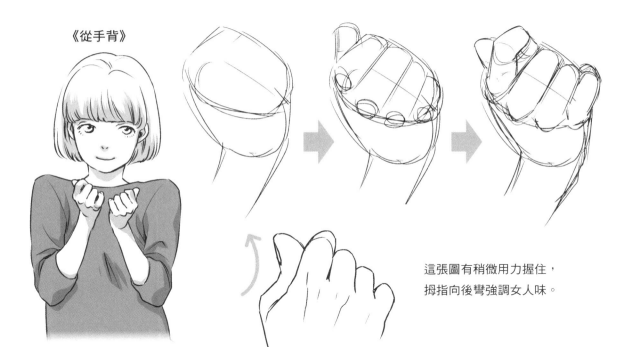

這張圖有稍微用力握住,
拇指向後彎強調女人味。

《握住東西的手》

握住某樣東西時,先畫出握住的東西,
像包住般設想手的厚度畫出圖塊。

折起拇指,看起來
就很有力。

完成

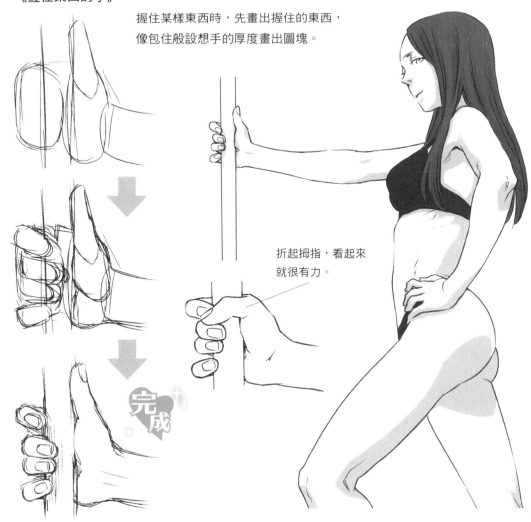

豎起指頭的手

豎起指頭時，將手掌的指根分成4等分，畫出豎起的指頭和折起的指頭的輪廓。

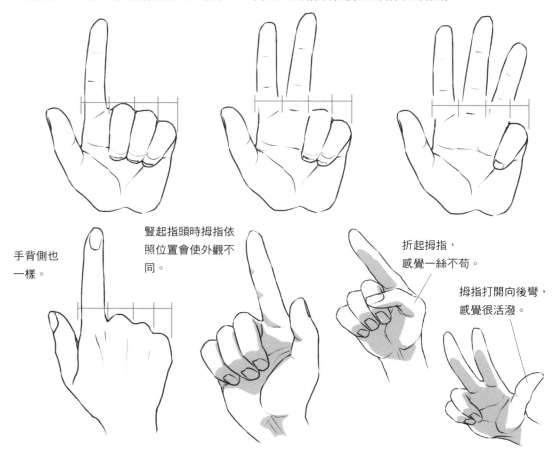

手背側也一樣。

豎起指頭時拇指依照位置會使外觀不同。

折起拇指，感覺一絲不苟。

拇指打開向後彎，感覺很活潑。

❖ 豎起 1 根

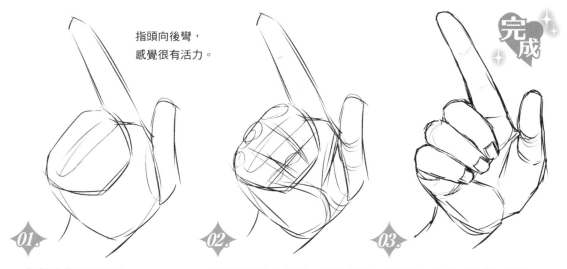

指頭向後彎，感覺很有活力。

完成

01. 豎起的指頭以外皆以圖塊思考。

02. 食指與拇指向後彎，手掌必然也會張開，其他3根手指的第一關節也會伸展。

03.

❖ 豎起2根（剪刀）

《側向打開》

拇指與無名指輕輕合起便很有女人味。這時手掌內會形成空間。

食指與中指之間，比起其他手指大大張開，不過太過張開會減損魅力。

《向前打開》

比起側向打開能再張大一點。

拇指也打開，無名指和小指的第一關節也有點伸直。

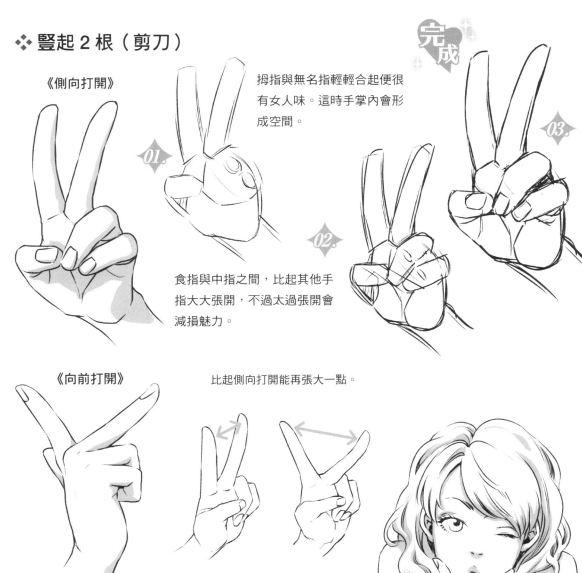

02 手掌的畫法

❖ 豎起 3 根

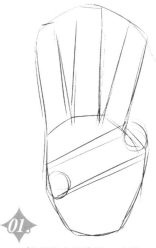

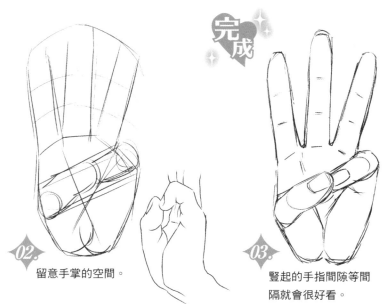

01. 拇指與小指靠近，手掌會變細。

02. 留意手掌的空間。

03. 豎起的手指間隙等間隔就會很好看。

❖ 豎起 4 根

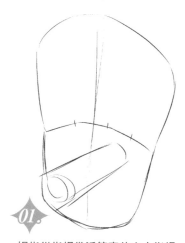

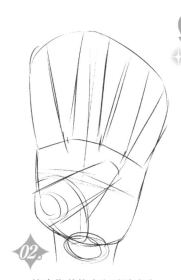

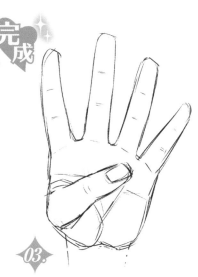

01. 拇指從指根幾近筆直伸向小指根附近就會很好看。

02. 注意指芯集中在手腕畫出手指吧！

03. 食指和中指、無名指和小指之間張開。讓小指稍微閉著，會更有女人味。

❖ 手指打開

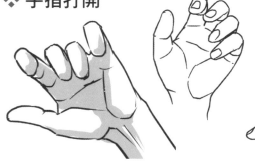

不經意地打開的手指不會伸直。將彎曲的指頭畫成朝向中心吧！

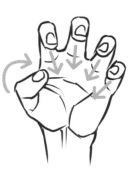

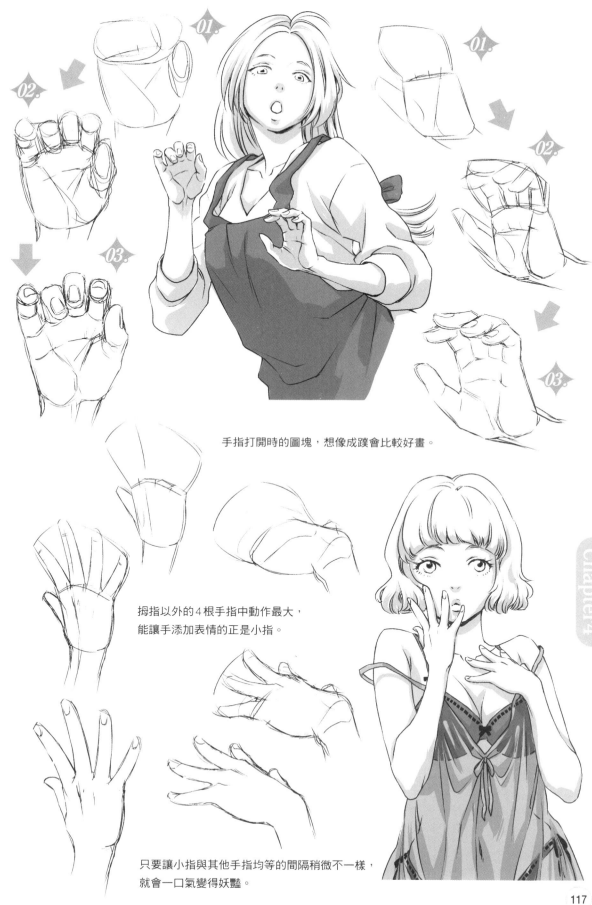

手指打開時的圖塊，想像成蹼會比較好畫。

拇指以外的4根手指中動作最大，
能讓手添加表情的正是小指。

只要讓小指與其他手指均等的間隔稍微不一樣，
就會一口氣變得妖豔。

Chapter4 手臂・手家
02 手掌的畫法

117

手掌的其他畫法

畫張開手掌的圖時，不是畫成所有
手指都打開，只要有1個地方手指
靠近，看起來就會平衡。

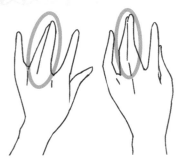

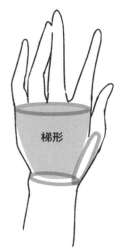

梯形

建議

骨頭的表現要適可而
止。勉強畫出關節，就
會看似骨瘦如柴。

手指伸直時，畫出一個指頭關節，看起
來便是修長美麗的女性手指。畫輪廓時
用梯形和橢圓形構成會比較輕鬆。

範例A

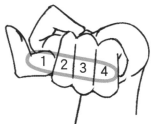

拇指

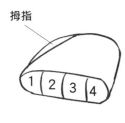

即使手掌傾斜，指頭伸出的位置也不變。有角度的手掌直接加上凹凸十
分困難，所以要畫出梯形（手掌）與半圓（拇指）長出手指後，再加上
拇指與小指根的肌肉。

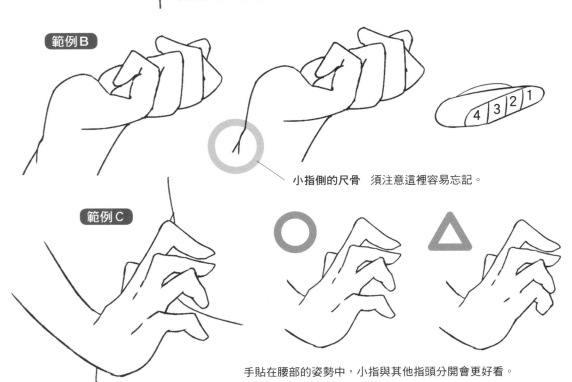

範例B

小指側的尺骨　須注意這裡容易忘記。

範例C

手貼在腰部的姿勢中，小指與其他指頭分開會更好看。

無意中表現手掌的形狀

❖ 自然呈現手掌的範例

只是手掌打開，畫成同樣的手指形狀，形狀太過一致會很不自然，所以手指一致的地方只有一處就好。中指和無名指靠近看起來就很自然。

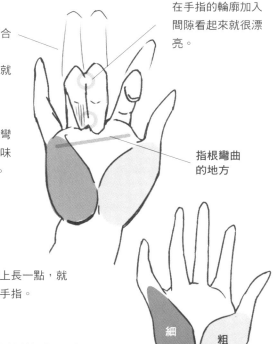

注意指頭長度要符合現實。
如果長度太奇怪，就畫出關節彎曲吧！

在手指的輪廓加入間隙看起來就很漂亮。

指根是從手掌內側彎曲，變形成有女人味時，不用特別留意。

指根彎曲的地方

小指、拇指比實際上長一點，就能展現女性美麗的手指。

小指的鼓起畫得比拇指的鼓起還要細，看起來就會漂亮美麗。

細　粗

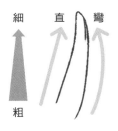

細　直　彎

粗

指頭纖細就很漂亮。反之如果中間粗細分明，就會像男人的手指，必須注意。

小知識

《女性的指甲》

《男性的指甲》

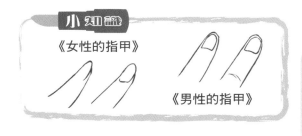

❖ 煩惱時食指的彈指姿勢

《從側面》

纖細流暢。

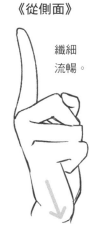

《從斜面》

彎

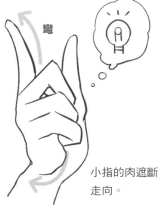

小指的肉遮斷走向。

適合任何姿勢的形狀，非常好用。也能用來練習描繪指頭伸出的位置、手指折彎等。

翹起中指做出拱形。

露出拇指根的鼓起，形狀就很平衡。

以胸部和手掌為主的性感範例

仰視適合引誘、害羞的角度，要增加遠近感，雙腳大幅張開，並且視線朝下。以接近魚眼鏡頭的感覺把腳畫成又大又粗又圓潤，就能調整角度。

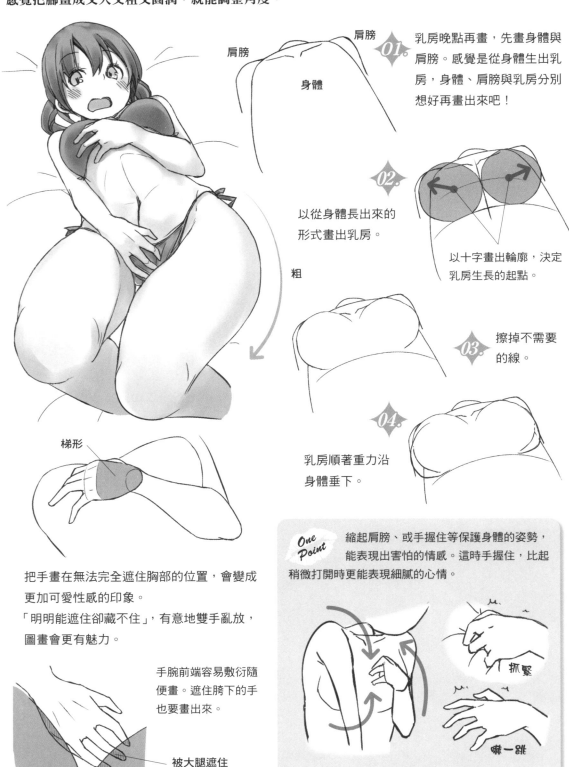

肩膀
肩膀
身體
粗

梯形

01. 乳房晚點再畫，先畫身體與肩膀。感覺是從身體生出乳房，身體、肩膀與乳房分別想好再畫出來吧！

02. 以從身體長出來的形式畫出乳房。

以十字畫出輪廓，決定乳房生長的起點。

03. 擦掉不需要的線。

04. 乳房順著重力沿身體垂下。

把手畫在無法完全遮住胸部的位置，會變成更加可愛性感的印象。
「明明能遮住卻藏不住」，有意地雙手亂放，圖畫會更有魅力。

手腕前端容易敷衍隨便畫。遮住腋下的手也要畫出來。

被大腿遮住的部分

> **One Point** 縮起肩膀、或手握住等保護身體的姿勢，能表現出害怕的情感。這時手握住，比起稍微打開時更能表現細膩的心情。
>
> 抓緊
> 嚇一跳

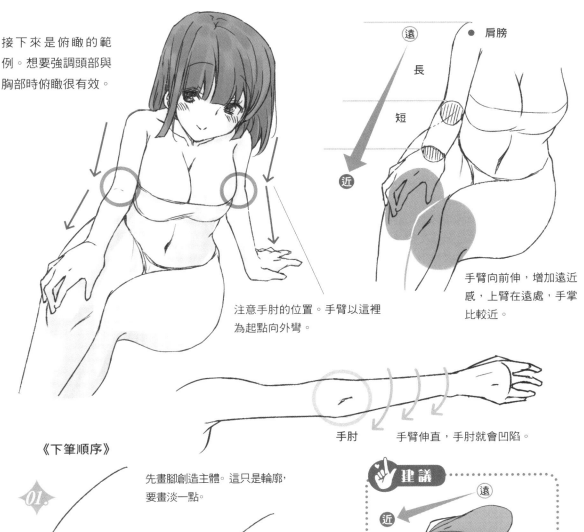

接下來是俯瞰的範例。想要強調頭部與胸部時俯瞰很有效。

肩膀

遠

長

短

近

注意手肘的位置。手臂以這裡為起點向外彎。

手臂向前伸，增加遠近感，上臂在遠處，手掌比較近。

手肘　　手臂伸直，手肘就會凹陷。

《下筆順序》

01. 先畫腳創造主體。這只是輪廓，要畫淡一點。

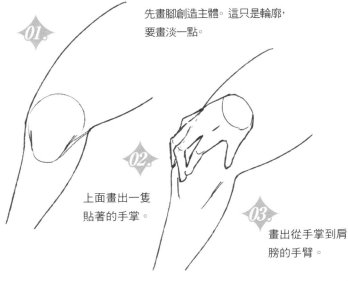

02. 上面畫出一隻貼著的手掌。

03. 畫出從手掌到肩膀的手臂。

建議

遠

近

旋轉

近

遠

想讓手掌有遠近感時，從容易描繪的方向下筆，之後再旋轉也是個方法。

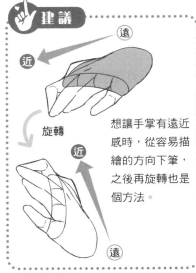

❖ 手掌有景深的畫法

遠處的間隔會變窄。

遠處的手指會重疊，所以從前面開始畫比較好畫。

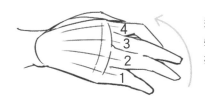

範例A

描繪浮現的骨頭時，能予人骨瘦如柴、手指細長的印象。

範例B

手指的間隙與缺口延長，就會變得有女人味。

觸摸頭髮的範例

以女孩特有的頭髮長度和手展現魅力的範例。

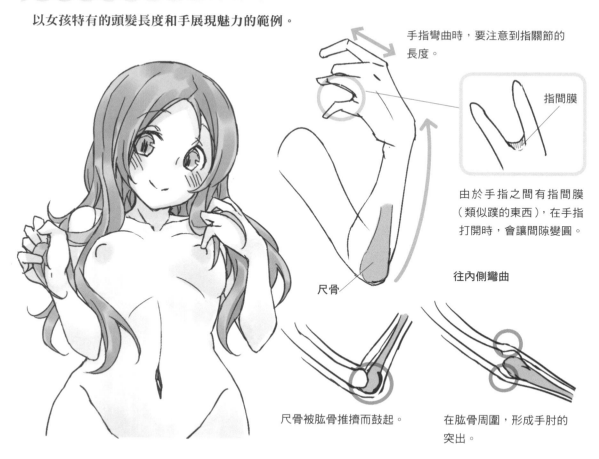

手指彎曲時，要注意到指關節的長度。

指間膜

由於手指之間有指間膜（類似蹼的東西），在手指打開時，會讓間隙變圓。

尺骨

往內側彎曲

尺骨被肱骨推擠而鼓起。

在肱骨周圍，形成手肘的突出。

肱骨前端也大大地鼓起，有時會在手腕側的延長線上描繪突出的手肘。就連這時，尺骨也一樣會鼓起。

《抓住頭髮》

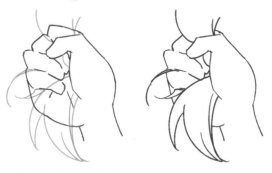

雖然看似複雜，不過基本上是石頭的形狀。畫成髮束從指縫間露出來。

這裡

拇指在內側時，為了呈現出手臂的纖細，也可以選擇不畫出拇指。就算拇指在內側，也並非一定得畫出來。

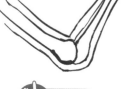

建議

《看似用力握住的訣竅》
依照抓住什麼東西，改變握緊的力道就能更真實地描寫。

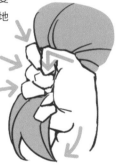

◆ 手指的形狀不一樣
◆ 施力的方向不一樣
◆ 手腕彎曲
◆ 拇指垂直彎曲

手合在一起的範例

眼睛朝上方看，古靈精怪的姿勢。

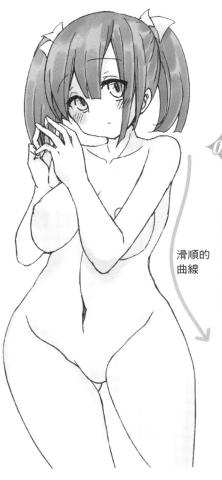

滑順的曲線

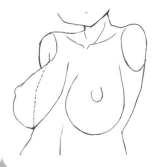

01. 畫出身體與胸部。

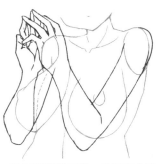

02. 畫出手臂與手掌。注意左右手相同形狀的對稱。

建議

《從斜面》　　《從前面》

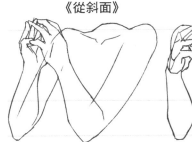

並非只是憑印象描繪，而是原本左右對稱的手有些變化，一邊思考哪裡相同一邊描繪。所謂左右對稱，是指「以其他視點畫出相同形狀」。雖是左右相反，卻是畫兩次形狀相同的東西，可以練習畫2次這個形狀。

手和手水平合起時，即使斜一邊主體的梯形也是相同形狀。從好畫的部分畫出手指，接著另一隻手的手指也彎成同樣高度。最後左右靠近，重疊的部分再細微調整。

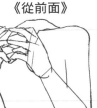

縮起肩膀

手臂遮住胸部

眼睛朝上方看

縮下巴

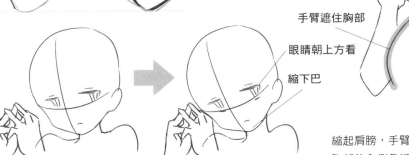

頭部傾斜調整低頭程度，就能給人具女人味的夢幻印象。視線朝著上方效果也不錯。

縮起肩膀，手臂靠近內側會更可愛。此外胸部往內側靠近，在手臂上方露出隆起的胸部，也能給人性感的印象。

更加性感的範例

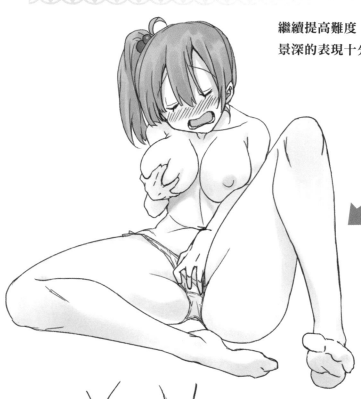

繼續提高難度，描繪雙腳張開的姿勢。
景深的表現十分困難。

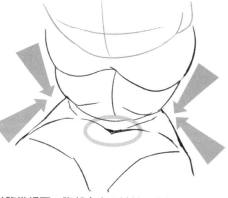

腰部在最裡面，腿從內側伸出來。

注意手臂與胸部的動作！
手臂靠近內側，胸部也會被
推擠到內側，因此，鼓起的
胸部會靠在手臂上散開。

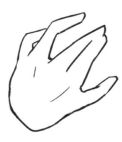

由於陷進裡面，腹部會出現皺紋，腹部的皮下
脂肪產生高低差。因此，肚臍也被捲入高低差
之中。

❖ 擠壓鼓起的表現

◆ 用2根手指按胸部，就會有擠
　壓的感覺。

◆ 像包覆乳房般，手變成鋼爪
　的形狀。

◆ 這是手指用力按壓的動作，
　畫出手背浮現的骨頭，印象
　會更強烈。

◆ 使用粗線，手指看起來就像
　陷入肉裡。

張開的指縫間追加隆起的圓形鼓起
（在分界線加入突起部分的陰影呈現
立體感）。

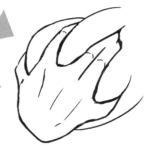

指頭彎曲按壓，形成凹陷。
如包覆整體般，拇指與小指打開。
最後追加浮現的骨頭。

Chapter

5

雙腿、腳掌

雙腿與腳掌或伸或曲都能強調女人味。雙
腿長度的比例與方向所形成的外觀、重力
造成肉的鼓起,這些都必須掌握。

01 雙腿的畫法與注意要點

雙腿線條的每個凹凸都有意義，是表現性感的基礎。為何凹陷、為何突出，這些都要先理解再描繪。

雙腿整體的形狀

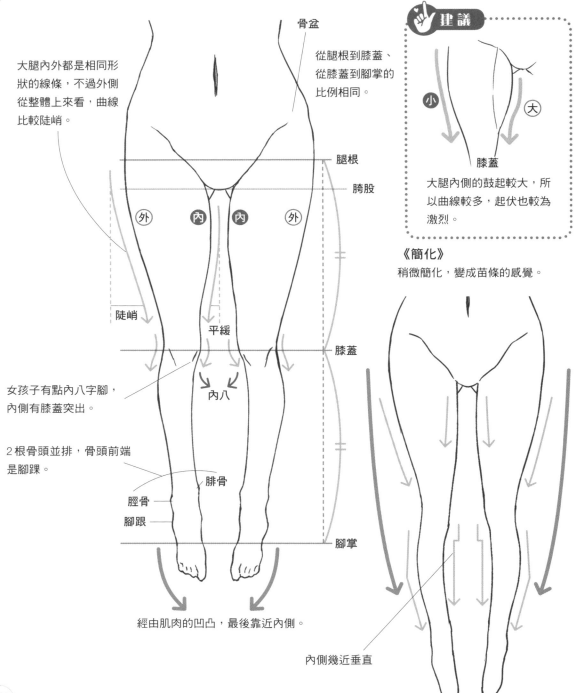

大腿內外都是相同形狀的線條，不過外側從整體上來看，曲線比較陡峭。

骨盆

從腿根到膝蓋、從膝蓋到腳掌的比例相同。

腿根

胯股

外　內　內　外

陡峭

平緩

膝蓋

女孩子有點內八字腳，內側有膝蓋突出。

內八

2根骨頭並排，骨頭前端是腳踝。

腓骨

脛骨

腳跟

腳掌

經由肌肉的凹凸，最後靠近內側。

建議

大腿內側的鼓起較大，所以曲線較多，起伏也較為激烈。

小　大

膝蓋

《簡化》
稍微簡化，變成苗條的感覺。

內側幾近垂直

❖ 膝蓋的表現

從大腿浮現，想像連到脛部描繪。

大腿

脛部

腿部彎曲，膝蓋骨與大腿骨被推擠出並列，膝蓋形狀直向變寬。隨著往下移，會和肉同化。

寬

大腿骨

膝蓋骨

腱

脛骨

曲

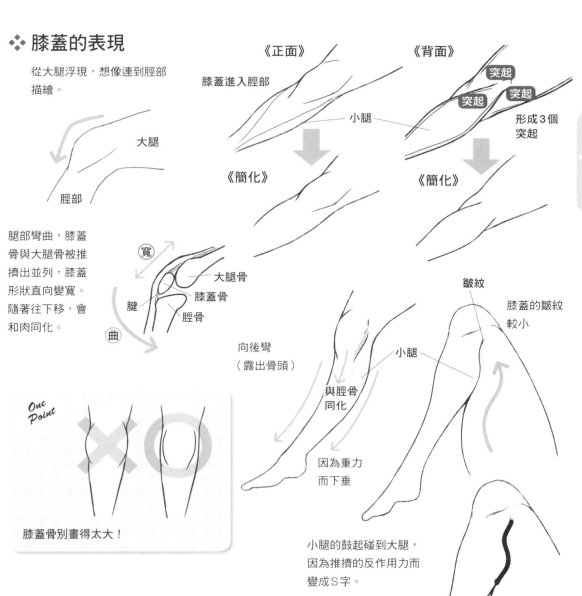

《正面》

膝蓋進入脛部

小腿

《簡化》

《背面》

突起

突起 突起

形成3個突起

《簡化》

向後彎
（露出骨頭）

與脛骨同化

小腿

因為重力而下垂

皺紋

膝蓋的皺紋較小

小腿

One Point

❌ ⭕

膝蓋骨別畫得太大！

小腿的鼓起碰到大腿，因為推擠的反作用力而變成S字。

❖ 對雙腿概略的認識

《簡略地畫一下》

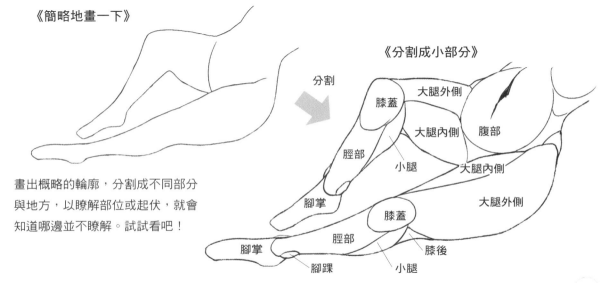

畫出概略的輪廓，分割成不同部分與地方，以瞭解部位或起伏，就會知道哪邊並不瞭解。試試看吧！

分割

《分割成小部分》

膝蓋

大腿外側

大腿內側 腹部

脛部

小腿 大腿內側

腳掌

大腿外側

膝蓋

脛部

膝後

腳掌

腳踝 小腿

02 雙腿的各種形狀與坐法

直立時、體重放在一隻腳站立時或坐下時,當然平衡與畫法都不同。尤其女性有各種坐法。根據基本,掌握將各種姿勢畫得漂亮的重點吧!

讓雙腿美麗呈現的重點

❖ 站姿

《單腳站立》
對立式平衡。腰部與膝蓋的線條一致,腳掌的線條則相反。

＊肩膀與腰部相反。

腰部的線條

主體

膝蓋的線條

腳跟的線條

重心在一隻腳上

只是腿部彎曲,不僅無法保持平衡也不自然。

站姿中的腳直立時,只是如上圖般彎曲,重心也會改變,平衡也變得很奇怪。讓整體平衡自然優美地呈現的方法,就是利用「左右不對稱卻能整體維持均衡的方法(對立式平衡)」。

《雙腳站立(後面)》
雙腳站立時,兩腳的中心就是整體的重心,左右取得平衡。

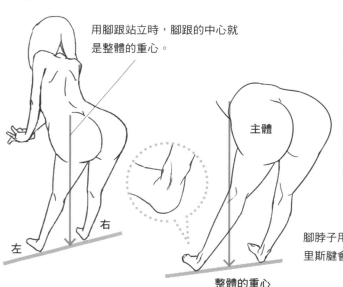

用腳跟站立時,腳跟的中心就是整體的重心。

主體

左

右

整體的重心

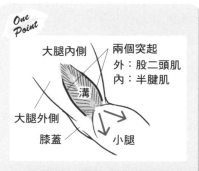

One Point

大腿內側 — 兩個突起
　　　　　 外:股二頭肌
　　　　　 內:半腱肌
溝
大腿外側
膝蓋 — 小腿

注意膝蓋後面的肌肉形狀。大腿內側與大腿外側的鼓起之間形成溝,想像小腿從這條溝之中長出來。

腳脖子用力,挺直伸展的姿勢中阿基里斯腱會浮現。這是性感重點之一。

《單膝跪地》

按照大腿、膝蓋、從膝蓋到腳尖的順序描繪。

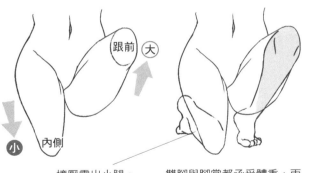

擠壓露出小腿。

雙腳與腳掌都承受體重，兩邊的小腿和腳趾都被擠壓。

One Point

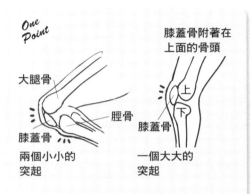

膝蓋骨附著在上面的骨頭

大腿骨

脛骨

膝蓋骨
兩個小小的突起

膝蓋骨
一個大大的突起

《注意膝蓋的突起是骨頭的形狀》

雙腿彎曲時，膝蓋會有幾個坑坑窪窪的突起，外觀並不好看，所以合而為一會比較好。但是，這個知識得要記住。

❖ 強調大腿的構圖

以大腿內側（內收肌）為主描繪，便容易掌握每個部位的凹凸的位置關係。

《體育坐姿（仰視）》

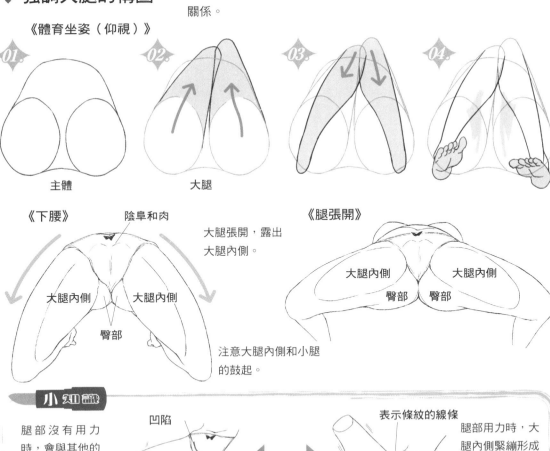

01. 主體

02. 大腿

03.

04.

《下腰》

陰阜和肉

大腿內側　大腿內側

臀部

大腿張開，露出大腿內側。

注意大腿內側和小腿的鼓起。

《腿張開》

大腿內側　　大腿內側

臀部　臀部

小知識

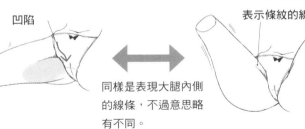

腿部沒有用力時，會與其他的肉形成立體差距（溝），表示大腿內側的存在。

凹陷

同樣是表現大腿內側的線條，不過意思略有不同。

表示條紋的線條

腿部用力時，大腿內側緊繃形成條紋（突起）。

《W型坐姿（俯瞰）》
像體育坐姿等腿部彎曲的姿勢會在腳下形成隧道。想像從側面觀看時的概略形狀，便能善加應用。

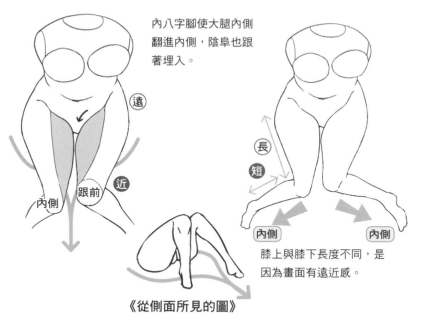
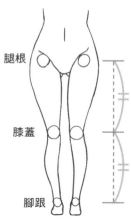

內八字腳使大腿內側翻進內側，陰阜也跟著埋入。

遠
近
跟前
內側

《從側面所見的圖》

長
短
內側　內側
膝上與膝下長度不同，是因為畫面有遠近感。

腿根
膝蓋
腳跟

腿根～膝蓋、膝蓋到腳跟是相同長度，所以腿部彎曲時腳跟會來到腿根（臀部中央）的位置。

❖ 睡姿

《仰視1》

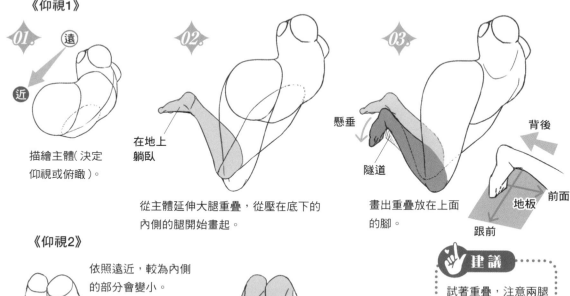

01. 遠 近
描繪主體（決定仰視或俯瞰）。

02.
在地上躺臥
從主體延伸大腿重疊，從壓在底下的內側的腿開始畫起。

03.
懸垂
隧道
跟前
背後
地板
前面
畫出重疊放在上面的腳。

《仰視2》

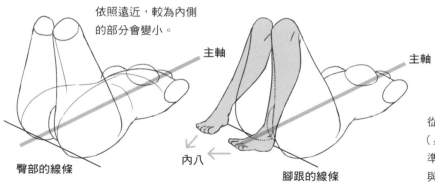

依照遠近，較為內側的部分會變小。

主軸
臀部的線條

主軸
內八
腳跟的線條

建議
試著重疊，注意兩腿每個部位的長度。

從軀體的中心線建立主軸（身體的中心線），以此為基準調整內八字腳、腿的方向與平衡。

《仰視3》
仰視角度太大便很難看清主體的形狀，所以要從跟前的大腿開始畫。主體（身體）的形狀可從臀部與腿部的特徵預測。

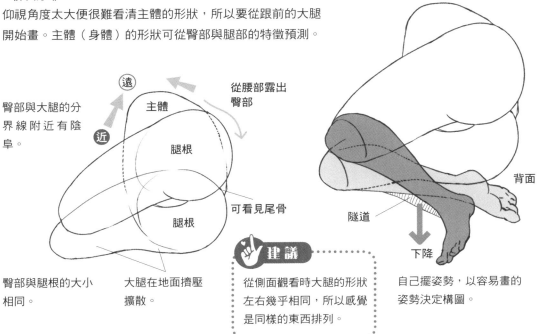

臀部與大腿的分界線附近有陰阜。

主體

從腰部露出臀部

遠

近

腿根

可看見尾骨

腿根

臀部與腿根的大小相同。

大腿在地面擠壓擴散。

背面

隧道

下降

自己擺姿勢，以容易畫的姿勢決定構圖。

建議

從側面觀看時大腿的形狀左右幾乎相同，所以感覺是同樣的東西排列。

各種坐法

❖ 貴妃坐姿

＊宛如進入後又離開的隧道，看不見的部分通過看得見的部分，然後又出現的印象。

01.

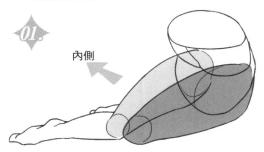

內側

如同隧道般，內側的腳放在跟前那隻腳的小腿上的印象。

One Point

這個例子中，跟前的腳藏入另一隻腳下，小腿以下在哪裡都搞不清楚。

One Point

腳掌交叉後，腳趾的配置有可能弄反，所以要十分注意腳趾的方向。腳趾的內側是拇趾。小趾較短，拇趾的寬度占整體的3分之1。

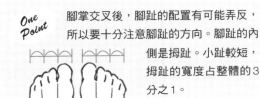

02.

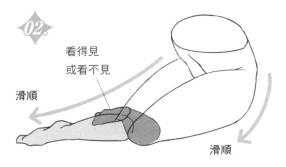

看得見或看不見

滑順

滑順

內側的腳掌能否看見會依身體的角度而改變，如果只意識到有女人味的姿勢，就加強線條的滑順，所以看不見腳掌或許比較好。

❖ 不端正的女孩坐姿

注意朝上的腳掌（自己實際做動作便會明白）。

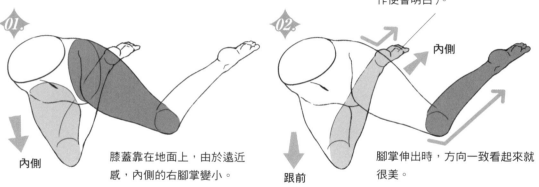

01.

內側

膝蓋靠在地面上，由於遠近感，內側的右腳掌變小。

02.

內側

跟前

腳掌伸出時，方向一致看起來就很美。

❖ 跪 坐

跪坐時左、右腳掌分別描繪比較容易掌握形狀。

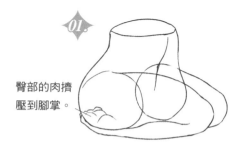

01.

臀部的肉擠壓到腳掌。

由於腳掌朝向內側（參照下圖），所以看不見腳掌的反面。不過這樣一來，腳掌被遮住就會缺乏性感。

02.

稍微斜坐（鴨子坐姿），腳跟等腳掌形狀露出表面，就能表現被柔軟臀部擠壓變形的腳掌，感覺肌膚柔軟，更添女人味。稍微能看見腳掌，外觀會更好看。依個人喜好自行調整吧！

建議

腳背貼在地板上的腳掌接近三角形。

❖ 盤腿坐

盤腿的雙腳交叉，很難掌握腳的形狀與位置，所以要先把腳掌畫好。

01.

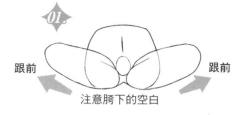

跟前　　　　　跟前

注意胯下的空白

One Point

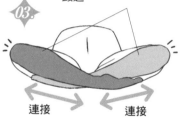

腳掌稍微向前伸出，或是姿勢前傾，便會是像女孩子的姿勢。

建議

《從上方所見的圖》

從上方觀看便會明白，大腿朝向跟前，所以增加了遠近感。

02.

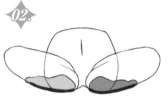

漂亮地盤腿坐的時候，腳掌的位置在大腿下方（大腿正好放在腳掌上），所以先畫出腳掌的位置吧！

小腿朝向內側，被大腿擠壓鼓起。

03.

連接　　　　　連接

連接腳掌與膝蓋。膝蓋往側面突出，要注意突出的膝蓋骨。

以臀部為主的姿勢

若是身體旋轉，或頭下腳上的姿勢，最好調整成容易描繪的方向、角度再下筆。為了充分發揮自己的實力，整頓好容易畫圖的環境也是作畫時的重點。

❖ 腳抬起來

這次是稍微抬頭看的角度（仰視），轉成橫向以描繪體育坐姿的感覺進行，就會變成熟悉的姿勢，也會更好畫。

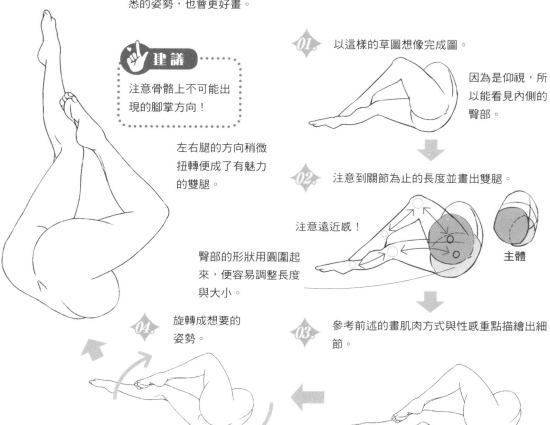

建議

注意骨骼上不可能出現的腳掌方向！

左右腿的方向稍微扭轉便成了有魅力的雙腿。

01. 以這樣的草圖想像完成圖。

因為是仰視，所以能看見內側的臀部。

02. 注意到關節為止的長度並畫出雙腿。

注意遠近感！

臀部的形狀用圓圈起來，便容易調整長度與大小。

主體

03. 參考前述的畫肌肉方式與性感重點描繪出細節。

04. 旋轉成想要的姿勢。

❖ 後面（雙膝跪地）

即使雙腳碰在一起，也以「主體、大腿、到腳尖」為1組描繪。

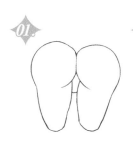

首先畫出大腿。注意臀部與大腿內側的鼓起。

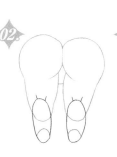

接著畫出小腿。

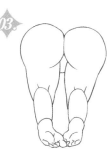

最後畫出腳掌。

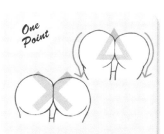

One Point

從後方觀看臀部時，腰部周圍（外側的線條）的肉較少，臀部與大腿沒有形成明顯的高低差。不必用線清楚地劃分，必須含糊一點。

❖ 鴨子坐姿

注意要點 1

臀部與腿部的分界只有線條會很難分清楚，不過實際上有像這條虛線的臀部鼓起。為加上陰影預先準備時，必須先掌握各個部位的界線。

＊因為是逐一描繪每個部位，所以事先畫出界線，之後再擦掉吧！

One Point

各個部位
分別描繪

↓

肉連起來

各部位由光滑的肉連接，滑順地連起來吧！

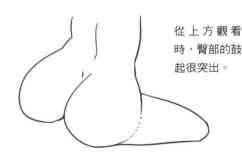

從上方觀看時，臀部的鼓起很突出。

《從上方所見的圖》

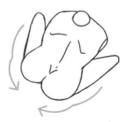

注意要點 2

骨盆、臀部的鼓起與部位的界線須經常意識到。

虛線是凹凸的界線

骨盆的鼓起

臀部的鼓起

《斜面》　《後面》

注意要點 3

注意大腿與小腿的位置關係。

○ 自然

× 不自然

大腿與小腿並排。

明明小腿在大腿底下，腳掌卻翻出來（搞不清楚是跪坐還是鴨子坐姿）。

範例A

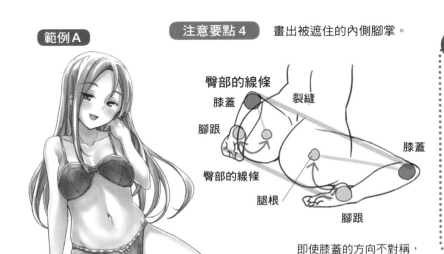

注意要點 4　畫出被遮住的內側腳掌。

臀部的線條

膝蓋

裂縫

腳跟

臀部的線條

腿根

腳跟

膝蓋

即使膝蓋的方向不對稱，有點分散時，也要以臀部的線條為基準，改變長度與傾斜度。

建議

◆ 跪坐時，腳跟會來到臀部中心（參照P132腿部的圖）。

◆ 腳掌的角度對稱時，為了決定傾斜度，要以臀部的線條和裂縫為基準，決定腳掌和膝蓋的位置。這時也要配合畫面的遠近感。

❖ 賣弄臀部的姿勢

像之前一樣先畫出主體，再掌握追加趾尖等其他重點。

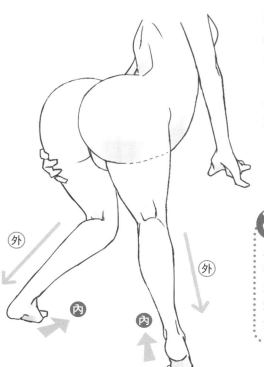

陰阜的部分在這個角度會隆起露出，所以藏不住。雖然容易忘了畫，不過它在身體的延長線上，這點要注意。

是否會被臀部遮住，會依照觀看的角度而改變，一定要透視身體，畫出輪廓。

《從後面》

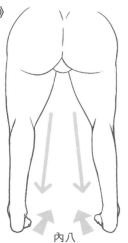

 建議

腿向外打開，用力踩的姿勢，不過這樣會給人太強烈的印象，只要腳掌的方向朝向內側，就能表現出女人味。

內八

❖ 腿向後伸閒躺的姿勢

01.

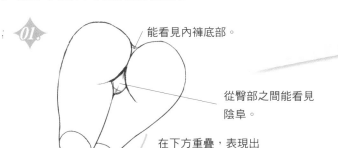

能看見內褲底部。

從臀部之間能看見陰阜。

在下方重疊，表現出女人味也不錯。

02. 大略描繪想像2隻腳的重疊方式，挑選更有女人味，或符合角色的動作。這次畫成並非縱長的姿勢。

One Point 陰阜是個突起，從側面看是隆起的形狀，所以不要採取埋進大腿內側的形式。

形成隧道時和上面的腳掌一定要加以上下區別。

03.

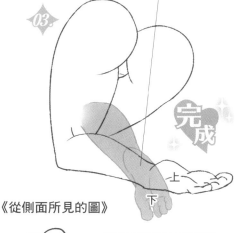

完成

上
下

《從側面所見的圖》

腳跟

腳脖子靠在下面腳掌的腳心上。

135

雙腿彎曲的姿勢

雙腿彎曲時，2隻腳重疊有很多看不見的部分，須注意2隻腳的關節位置進行描繪。

❖ 蹺二郎腿

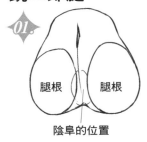

腿根　腿根

陰阜的位置

描繪腳的主體。在這個時候決定方向。

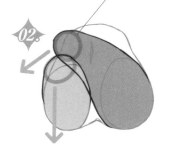

用○決定膝蓋的位置，從左右的大腿根延伸線條。

決定膝蓋的位置。

> **建議**
>
> 胯下位置的偏移在完成後會很明顯，所以要在 01 確實掌握。
>
> 肚臍下方是陰阜

左　　　　右

> **One Point**
>
> 身體轉向左邊　　腿朝向正面
>
> 身體轉向左邊時，明明主體是轉向左邊，膝蓋卻朝向正面或右邊會很不自然，所以在 02 與 03 的階段腳要伸向左邊。

03. 以膝蓋為起點畫到趾尖。

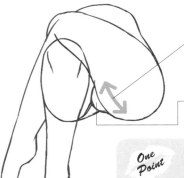

臀部下方畫成有點下垂，便成了印象中可愛的臀部。

追加陰阜的鼓起。

> **One Point**
>
> 盡可能想像看不見的腳掌。
>
> 從小腿的形狀可以預測腳跟的位置
>
> 從這個角度不可能看得到腳掌

❖ 單膝跪地

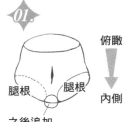

俯瞰
↓
內側

腿根　腿根

之後追加陰阜的間隙

膝蓋靠在地面上的那隻腳腿根會被遮住。就算看不見也不能忘了胯股的間隙！

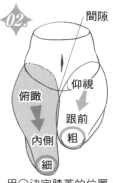

間隙

俯瞰

仰視

跟前

內側　粗

細

用○決定膝蓋的位置，朝著這邊畫線。注意左右方向不同。

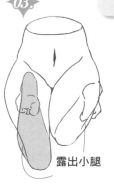

露出小腿

以膝蓋為起點畫到趾尖。

> **建議**
>
> ◆ 腳跟來到臀部（腿根）的位置。
>
> ◆ 小腿被大腿擠壓溢到側面。
>
> 雖然也能畫成內八，不過這時小腿會更加溢到外側，平衡也會變好。

橫向伸腿的姿勢

朝向側面時不畫出主體，而是概略地勾勒出雙腿整體的形狀。

* 畫主體是為了掌握腿根與身體的方向，如果朝向側面，遮住輪廓線就毫無意義。

《朝向側面的主體（腰部）》

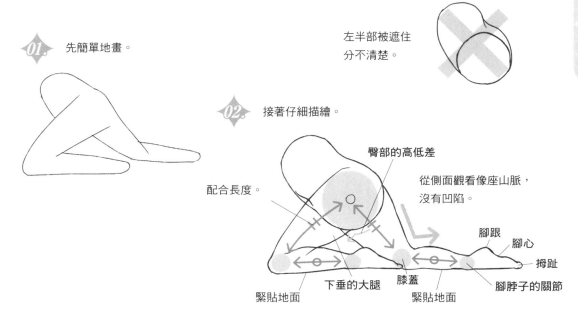

01. 先簡單地畫。

左半部被遮住
分不清楚。

02. 接著仔細描繪。

臀部的高低差

從側面觀看像座山脈，
沒有凹陷。

配合長度。

腳跟
腳心
拇趾
腳脖子的關節

下垂的大腿
膝蓋

緊貼地面
緊貼地面

兩腿張開

01. 主體也是臀部的一部分，
所以會被擠壓。

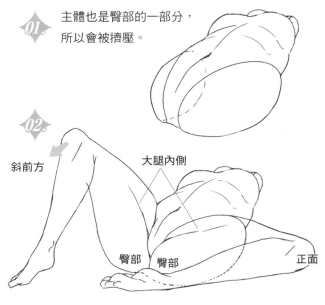

02.

斜前方

大腿內側

臀部　臀部

正面

臀部與脛部貼在地面上，即使仰視，從腳掌邊緣也看
不見臀部。脛部以下就畫成看不見臀部。如果能看
見，就表示脛部懸空。

One Point 《膝蓋、膝後線條的表現》

側面　　　正面

畫成倒八字，可
以讓普通的圓形
看起來縱長。

後面

稍微突出
（脛骨）

光是這個形狀，就
能表現大腿、小腿
的鼓起。

後面彎曲

肉被擠壓簡化後，就會
漂亮地呈現。

137

如果巧妙應用與骨盆和臀部的關係，或大腿與小腿的肉感，就能畫出更性感的雙腿。

注意凹凸與間隙

重點1

突起和附近的線條連接

髖骨（大腿骨的突出）與大腿的線條合為一體表現時，曲線增加能予人性感的印象。
（腳脖子的腳踝也一樣）

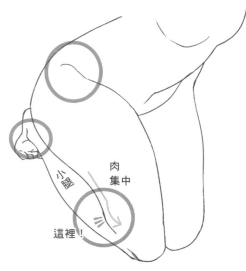

小腿

肉集中

這裡！

重點2　小腿歪斜的界線

小腿被擠壓，受到壓迫的肉集中在大腿與膝蓋之間，於是形成鼓起。修長的腿上隱約顯現的鼓起豔麗動人。

重點3

習慣畫出留意大腿內側的線條

與臀部相同，大腿的曲線極度呈現恰恰好。

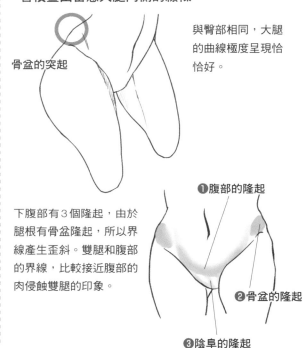

骨盆的突起

下腹部有3個隆起，由於腿根有骨盆隆起，所以界線產生歪斜。雙腿和腹部的界線，比較接近腹部的肉侵蝕雙腿的印象。

❶腹部的隆起

❷骨盆的隆起

❸陰阜的隆起

重點4　凹凸的重要性

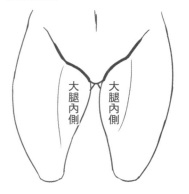

大腿內側

大腿內側

大腿內側的鼓起使胯股的線條歪斜，從上面再追加陰阜。

如果沒有大腿的鼓起，太過平滑就會變成像嬰兒。

肉的深度增加，呈現成熟的女人味。

重點 5　坐下時雙腿傾斜

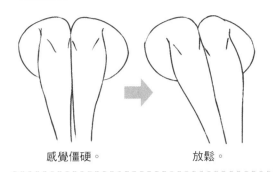

感覺僵硬。　　　　放鬆。

重點 7　大腿與胯下的三角形

女性腰部較寬，特色是大腿與胯下之間會形成三角形的間隙。雙腿間有間隙，可動範圍就會變大，容易畫成有女人味的雙腿。

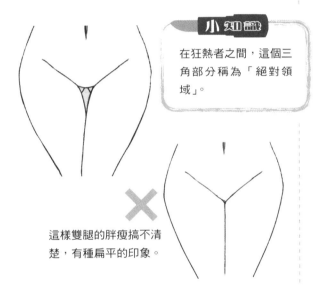

小知識

在狂熱者之間，這個三角部分稱為「絕對領域」。

這樣雙腿的胖瘦搞不清楚，有種扁平的印象。

重點 6　肉的表現

加入肉的表現（乳溝、內八字腳等）更能呈現女性的肉體美。

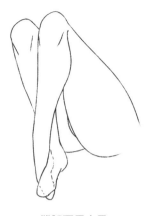

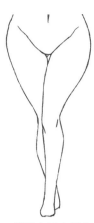

雙腿不用交叉，只要纏在一起就很性感。

雙腿交叉也很有魅力。

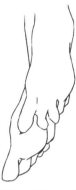

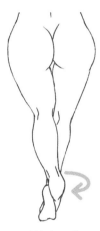

腳趾也纏在一起（在上面爬的印象）會更好。

纏繞也不錯。

One Point

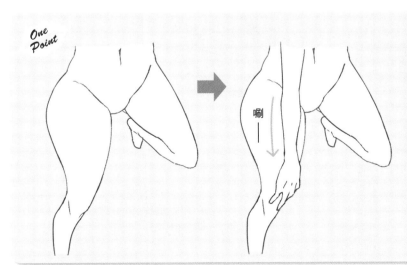

唰

《手掌貼上！》

在伸直的腿上，手臂往同一方向伸直手掌貼上，會變成更有魅力的姿勢。無論是以身體哪個部位為主的姿勢，加上手臂助長順著這個部位的動作，就會更加嬌豔。

04 腳掌的畫法

性感女性連腳尖的動作都很美。為了避免充滿魅力的雙腿線條被腳掌的表現搞砸，每個細節都要確認。

瞭解基本形狀

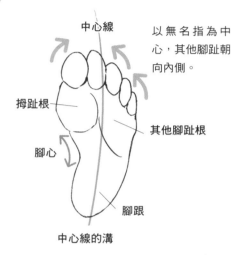

中心線

以無名指為中心，其他腳趾朝向內側。

拇趾根

其他腳趾根

腳心

腳跟

中心線的溝

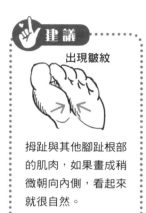

建議

出現皺紋

拇趾與其他腳趾根部的肌肉，如果畫成稍微朝向內側，看起來就很自然。

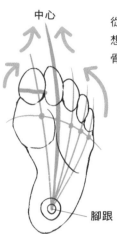

中心

從腳跟到趾根，想像呈放射狀的骨頭。

腳跟

《從側面》

關節

腳跟

腳心

拇趾

有點翹起

腳趾的關節（趾根）

朝下

拇趾以外都是朝下。

腳底

《從前面》

腿

大

突出

拇趾根

小

腳跟

突出

拱形

從腿部到腳跟的線條

以無名指為中心，
◆畫出從腿部到腳跟的線條
◆腳趾呈拱形
◆拇趾較大
◆拇趾根是更大的圓形
◆趾根的拇趾側突出
◆小趾側稍微突出
◆腳趾從拇趾到小趾逐漸變小

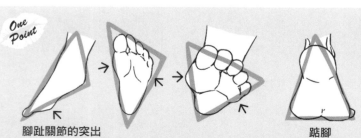

One Point

腳趾關節的突出

踮腳

腳掌無論從哪個方向看都是三角形。畫完後，重新檢視是否呈現三角形吧！但是，雖然整體是三角形，不過腳趾關節是突出的，這點要注意。

腳掌的簡化

簡化後便是如此。

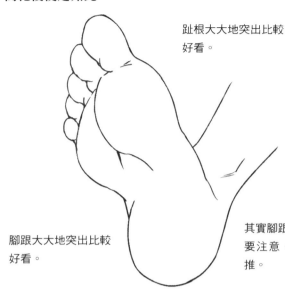

趾根大大地突出比較好看。

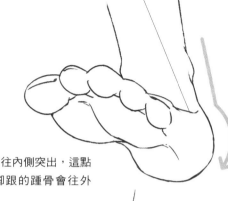

腳掌的界線斷在哪裡會影響腳掌的粗細。

腳跟大大地突出比較好看。

其實腳跟會往內側突出,這點要注意。腳跟的踵骨會往外推。

腳踝依照角度改成自然的方向。

站立時會不穩。

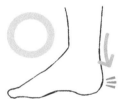

可以站得穩(也會形成有女人味的纖細感,一舉兩得)。

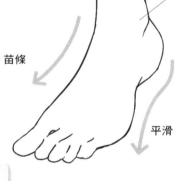

苗條

平滑

像是腳掌伸直等,想描繪苗條的腳掌時,省略關節會更平滑。

One Point 腳踝清楚地呈現凹凸會顯得不好看,不會像女性漂亮的腳掌,所以簡化成直線吧!

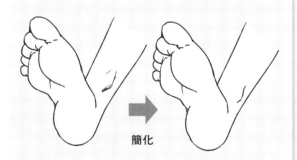

簡化

從側面觀看時,適度的突起會比較容易著色。
如果用線表現突起,著色時就必須加上明確的顏色變化,會顯得不好看。

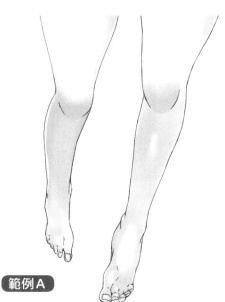

範例 A

141

腳掌的各種表現

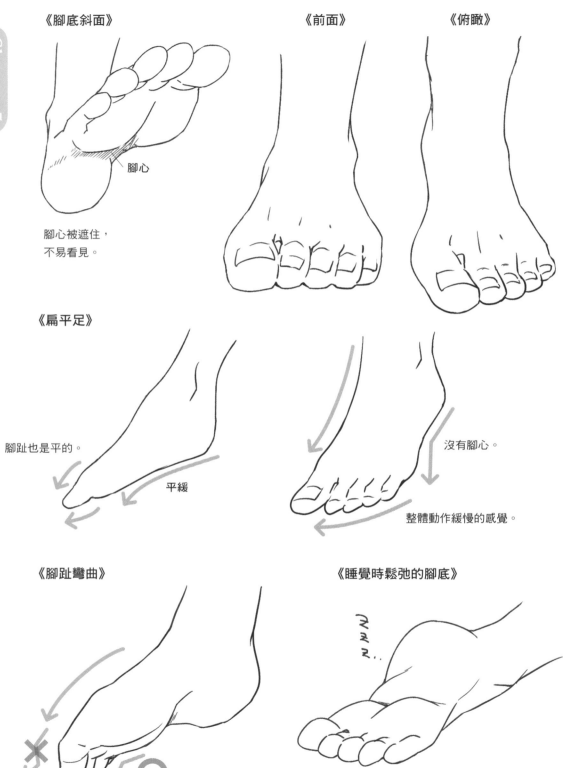

《腳底斜面》

腳心

腳心被遮住，
不易看見。

《前面》

《俯瞰》

《扁平足》

腳趾也是平的。

平緩

沒有腳心。

整體動作緩慢的感覺。

《腳趾彎曲》

只有趾尖不會彎曲。

《睡覺時鬆弛的腳底》

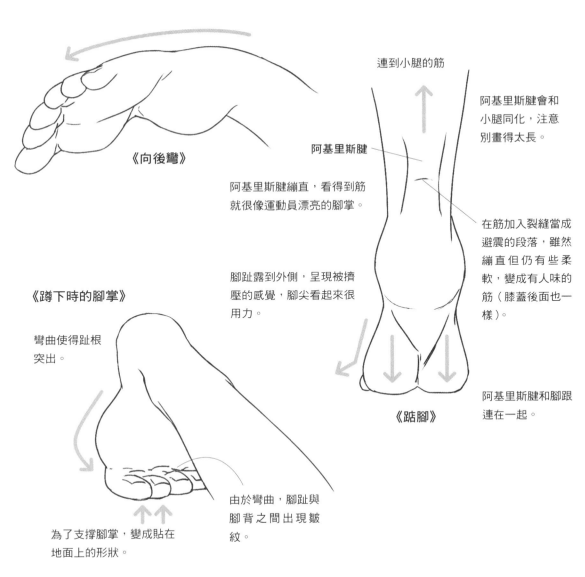

《向後彎》

阿基里斯腱繃直,看得到筋就很像運動員漂亮的腳掌。

連到小腿的筋

阿基里斯腱

阿基里斯腱會和小腿同化,注意別畫得太長。

在筋加入裂縫當成避震的段落,雖然繃直但仍有些柔軟,變成有人味的筋(膝蓋後面也一樣)。

腳趾露到外側,呈現被擠壓的感覺,腳尖看起來很用力。

《蹲下時的腳掌》

彎曲使得趾根突出。

由於彎曲,腳趾與腳背之間出現皺紋。

《踮腳》

阿基里斯腱和腳跟連在一起。

為了支撐腳掌,變成貼在地面上的形狀。

One Point 《腳踝的表現》

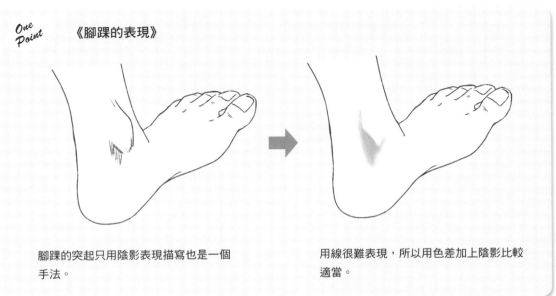

腳踝的突起只用陰影表現描寫也是一個手法。

用線很難表現,所以用色差加上陰影比較適當。

從腳底所見的腳掌構造（最好學會的基礎知識）

《腳趾的作用》

腳趾關節排成拱形，所以小趾側在較低的位置。只有拇趾關節較少，這點也必須注意。

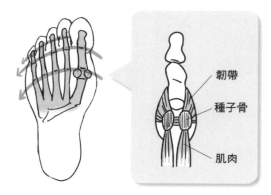

拇趾有叫做種子骨的小型圓形骨頭。包覆這塊骨頭的肌肉與韌帶聚集在此，有效率地讓骨頭活動，或緩和體重的負荷，發揮避震的功能。

《關於皺紋與凹陷》

雖說腳趾與拇趾球、小趾球連接，但實際外觀上在趾根形成大凹槽。簡化時，考慮到這個凹槽，必須刪減線條。

另外，只講究肌肉卻不考慮脂肪等體表組織，就會變成肌肉發達的插圖，無法畫出有女人味的身體，因此必須注意。

《拇趾的獨立性》

腳拇趾獨立於其他4根腳趾之外，與拇趾球（拇趾下方的鼓起）相連。

站立時全身的體重主要由腳跟與拇趾球支撐。因此，拇趾球周圍的肌肉較粗，可以畫成比較有力。但是，如果身材嬌小的角色腳跟與拇趾球太過鼓起，就會不太合理。

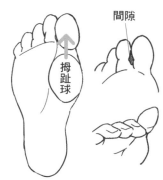

獨立於其他腳趾所以有間隙，也能大幅活動。

拇趾的一個動作也與腳掌整體的印象有關。

拇指以外的腳趾與小趾球這個鼓起連接，所以和拇趾球相連的畫法是錯的。小趾球的鼓起較小，所以是與腳跟連接的形式。

描繪腳底的皺紋時須留意這點，畫出來才會更有說服力。

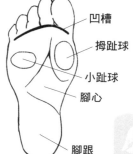

腳底以部位（鼓起或凹槽）分割後便能看清整體圖。

凹槽
拇趾球
小趾球
腳心
腳跟

《概略的體表組織圖》

	體毛
	皮膚
	脂肪
	肌肉
	骨頭
	內臟

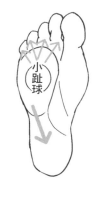

小趾球

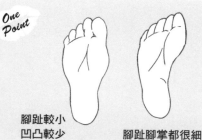

One Point

腳趾較小
凹凸較少

腳趾腳掌都很細

《依照興趣分別描繪》

依照喜好讓腳趾細一點，或是去掉腳心變漂亮一點都是個人自由，不過簡化時，或者配合喜好變形時，凹槽與肌肉、骨頭的位置與比例都不變。

腳掌的性感重點

手掌、手臂或身體等部位能獨自變形,容易創造出媚惑的形狀,但是腳掌只能藉由腳趾頭表現。因此,把身體重心放在整個腳掌上彎曲時,就能變形創造出媚惑的形狀。和扭轉整個身體擺出性感姿勢相同,腳掌也是扭轉整體以呈現性感魅力。

❖ 腳掌也能 S 字形

腳脖子中間細,強調出柔軟的腳掌,構成性感肉體。

巧妙利用關節與凹陷做出 S 字形,就能創造出許多的 S 字。

腳掌彎曲時,藉由翹起能增加露出突起。讓線條分歧清楚區隔上下,能表現得更完美。

❖ 藉由踮腳彎曲腳掌

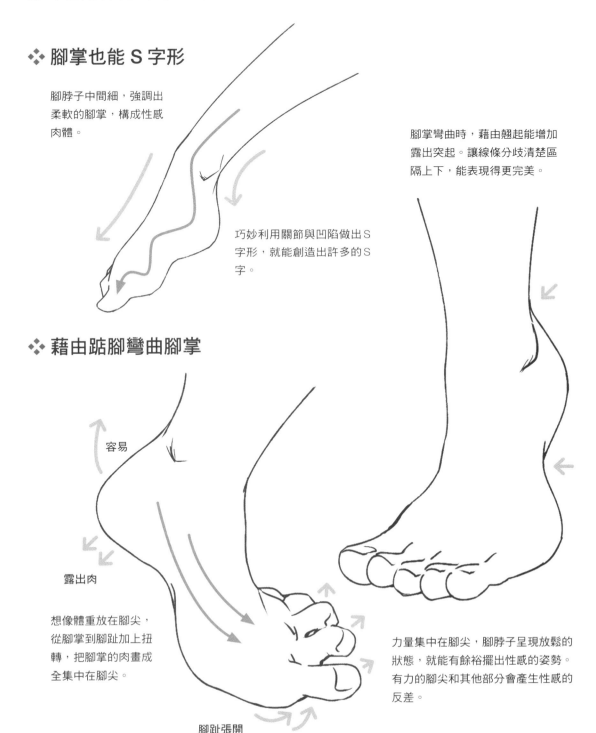

容易

露出肉

想像體重放在腳尖,從腳掌到腳趾加上扭轉,把腳掌的肉畫成全集中在腳尖。

腳趾張開

力量集中在腳尖,腳脖子呈現放鬆的狀態,就能有餘裕擺出性感的姿勢。有力的腳尖和其他部分會產生性感的反差。

❖ 扭扭捏捏地磨蹭腳掌

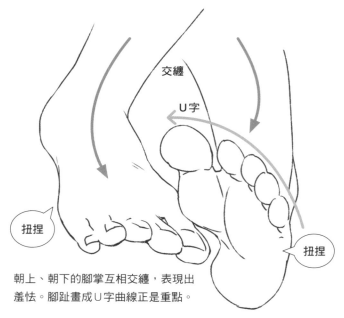

交纏

U字

扭捏

扭捏

朝上、朝下的腳掌互相交纏，表現出
羞怯。腳趾畫成U字曲線正是重點。

❖ 陡峭曲線的腳掌

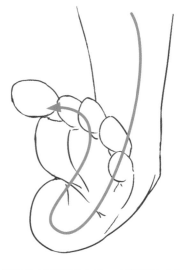

骨頭的斜度彎彎曲曲，充滿躍動感的
腳掌。腳心在很裡面是重點。

❖ 交叉的腳掌

腳趾彼此碰在一起（想像雙手
交叉）。

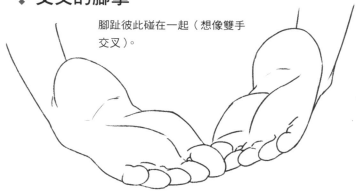

❖ 縱長的腳掌

腳趾較長，整齊地排列。就像修
長的手指感覺很有女人味，這具
有同樣的效果。

❖ 趾尖集中型

以照相機聚焦的要領，刻意把腳趾畫得很寫實，就會突顯這個部
分，變成有魅力的腳趾。觸摸腳掌、腳掌伸直、展現腳掌等插圖
的效果不錯。
若是彩圖就要使用暈色，如果是黑白圖可以仔細描繪想呈現的部
分，便會像暈色一樣形成焦點效果。

06 以雙腿和腳掌為主的性感範例

參考介紹的範例，根據前面敘述的雙腿、腳掌的畫法，畫出連腳尖都很漂亮，充滿魅力的女性吧！

單腳穿鞋

直接挑戰畫這個姿勢還蠻難的，先從類似的姿勢當中挑選自己畫得出來的簡單姿勢，然後加以描繪完成畫作吧！

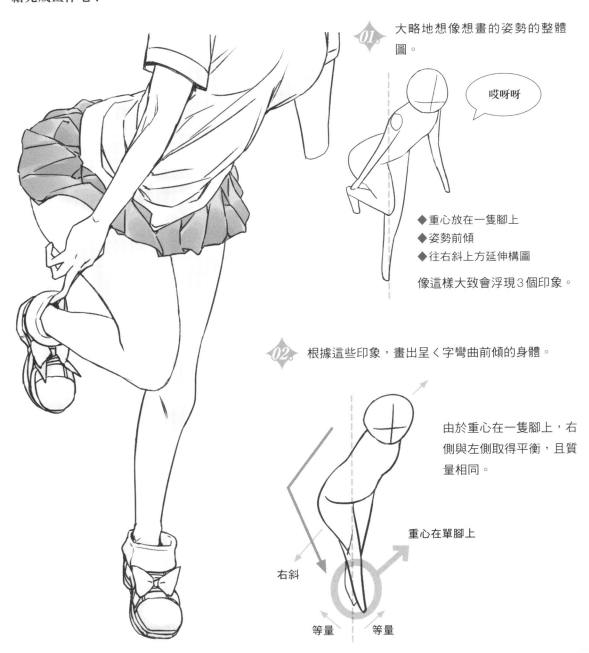

01. 大略地想像想畫的姿勢的整體圖。

哎呀呀

◆ 重心放在一隻腳上
◆ 姿勢前傾
◆ 往右斜上方延伸構圖

像這樣大致會浮現3個印象。

02. 根據這些印象，畫出呈く字彎曲前傾的身體。

由於重心在一隻腳上，右側與左側取得平衡，且質量相同。

重心在單腳上

右斜

等量　等量

03. 決定手的配置。

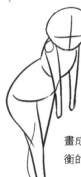

畫成整體能取得平衡的位置。

04. 腿部彎曲。

手臂與兩腿的位置在能伸到的範圍內，所以腳可以向上抬到自然的距離。

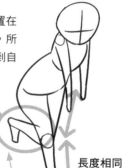

長度相同

05. 不是內側的腳表現動作，而是藉由跟前的腳展現魅力。

手並非只是順著重力垂下，而是貼在腳脖子上。

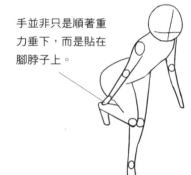

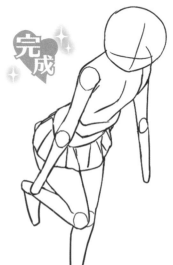

完成

在 **01** 的階段就已經保持平衡，讓描繪的重點慢慢接近希望的形狀。腳掌、手掌、肌肉形狀等……細節再慢慢加上去吧！

站得穩
（不急）

為了呈現搖搖晃晃不穩定的感覺，要畫成內八字腳。反之如果畫成大腿張開穿鞋的姿勢，就會是姿勢穩定的外觀。依照情境改變畫法吧！

高跟鞋坐姿

展現柔軟的腳掌，與橫向線條美的姿勢。

從高跟鞋的形狀，可以期待

- ・讓腳掌看起來很漂亮
- ・腿部鍛鍊過的肌肉很美
- ・讓雙腿看起來很修長

等效果。

為了呈現如右圖那樣修長的腳掌，要畫成趾尖翹起或伸直的形狀。通常這樣展現腳掌時腳跟就不能著地，到腳尖也必須伸直，不過穿上高跟鞋站立時就能實現這個模樣。

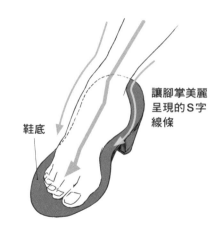

讓腳掌美麗呈現的S字線條

鞋底

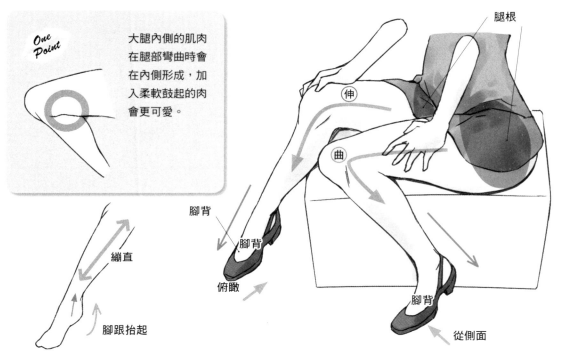

One Point 大腿內側的肌肉在腿部彎曲時會在內側形成，加入柔軟鼓起的肉會更可愛。

腿根

伸

曲

腳背

腳背

繃直

俯瞰

腳跟抬起

腳背

從側面

腳跟抬起，小腿的肌肉緊繃，由於連動大腿肌肉也會變得有力纖細，可以適度地鍛鍊。只要穿上高跟鞋，就會有性感又健康的形象。

從鞋跟低的鞋子可以看見腳背，因此整隻腿看起來很修長。

高跟鞋姿勢

高跟鞋特別簡化描繪時，看起來是和腳掌合為一體，所以必須畫成可以辨別哪個範圍是腳掌。

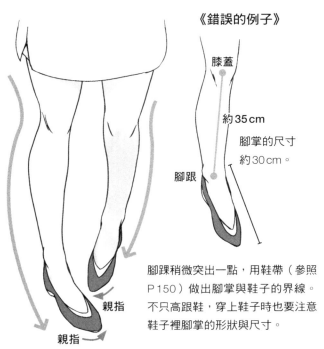

《錯誤的例子》

膝蓋

約35cm

腳掌的尺寸約30cm。

腳跟

親指

親指

腳跟稍微突出一點，用鞋帶（參照P150）做出腳掌與鞋子的界線。不只高跟鞋，穿上鞋子時也要注意鞋子裡腳掌的形狀與尺寸。

若是高跟鞋以外圓鞋頭的鞋子，由於左右幾乎相同，所以下筆時不用思考腳趾的形狀，不過穿高跟鞋腳趾形狀會出現在鞋頭，注意形狀不能對稱。拇趾附近會是尖的。

《注意腳踝》
輕便女鞋或有鞋跟的鞋子也是露出較多，所以腳踝會露出來。而且必定得描繪腳踝，因此須注意。

鞋頭尖的鞋子叫做「尖頭鞋」，不尖的鞋子叫做「圓頭鞋」。尖頭鞋在趾尖有空洞，所以會有空間。

鞋帶的種類有很多種。明明穿高跟鞋想呈現漂亮的腳掌，
如果鞋帶設計亂七八糟卻只會有反效果。

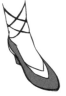

十字交叉型

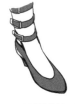
層層纏繞型

圓鞋頭看起來很
可愛。

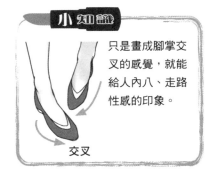

小知識

只是畫成腳掌交
叉的感覺，就能
給人內八、走路
性感的印象。

交叉

雙腿交叉

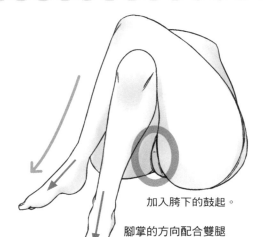

加入胯下的鼓起。

腳掌的方向配合雙腿
的方向。

01. 在主體描繪腿根。

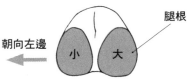

腿根

朝向左邊　小　大

02. 決定膝蓋的位置。

雙腿重疊時，先決
定可以預測的膝蓋
與腳掌的位置。

03. 膝蓋與腿根連接。

朝向跟前的腿，考量到遠近要
畫短一點。

腿根

04. 畫到腳掌。

腳尖的方向由 *05*
決定。

腳掌的形狀
參照P.140。

05. 配合雙腿的方向描繪
腳掌。

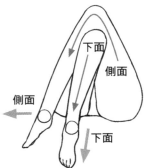

下面

側面

側面

下面

06. 微調形狀。

若是 *05*，下面那隻腳的大腿看起來像是穿透
上面那隻腳的大腿，所以要調整形狀。利用肉
的柔軟性，大腿藉由曲線連接到膝蓋。

膝蓋過於立起時，就加點圓弧調整高度。

如果先畫下面那隻腳，就只要再放上另一
隻腳，所以能輕鬆完成畫作。

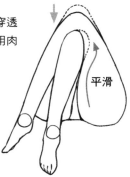

平滑

Chapter

6

仰視、俯瞰、
扭轉、彎曲

終於來到最後一章了。將圖畫構圖隨心所
欲地表現的技巧——仰視、俯瞰，以及身
體扭轉、彎曲的應用，都將透過範例來解
說。

01 仰視、俯瞰時扭轉、彎曲的畫法

直到上一章為止皆是按照各部位解說，在此仰視與俯瞰要再加上扭轉和彎曲，並解說各部位在複合作用下呈現的表情。

讓身體部位活動

描繪全身時，如果只是左右對稱直立不動，就會變成沒有動作的單調插圖。扭轉或彎曲關節，隨意活動身體吧！

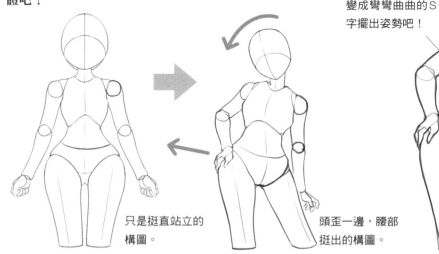

只是挺直站立的構圖。

頭歪一邊，腰部挺出的構圖。

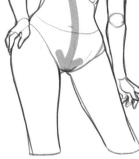

正中線並非筆直，變成彎彎曲曲的S字擺出姿勢吧！

活動身體部位時必須注意，一個部位的動作也會影響其他部位的動作。底下將具體地解說。

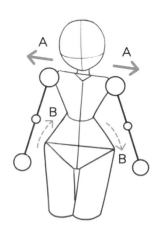

如同A箭頭一邊肩膀抬起時，另一邊的肩膀相對地就會下降。肩膀抬起的那一側的腰部，也會像B箭頭那樣抬高。另一邊的腰部也會向下移動，肩膀與腰部同樣會下降。

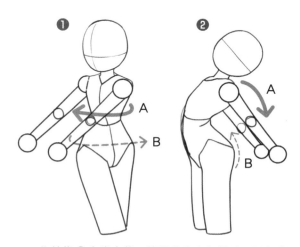

此外像❶上半身往A箭頭的方向扭轉時，腰部會朝B箭頭的方向，也就是與上半身動作相反的方向移動。上半身像❷那樣往A箭頭的方向向後彎時，臀部部分就會往B箭頭的方向推上去。作畫時要留意各部位連動的這種動作。

仰視的範例①

肩膀與腰部加上扭轉。就像要取得重心的平衡，
身體側面彎曲成く字。

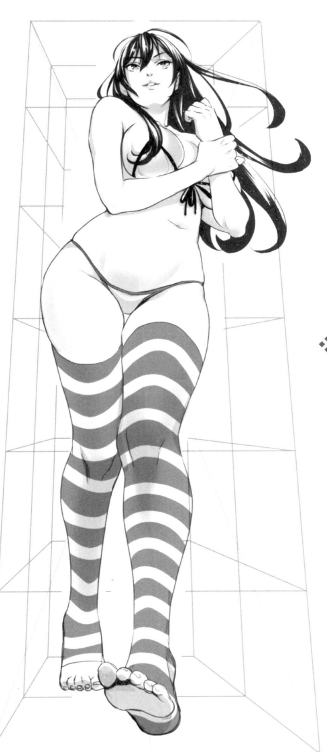

《從側面所見的圖像》

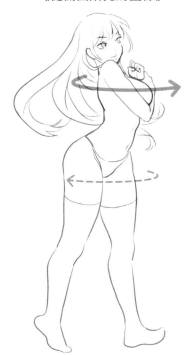

❖ 步驟

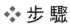
先畫出大概的輪廓，描繪草圖。

153

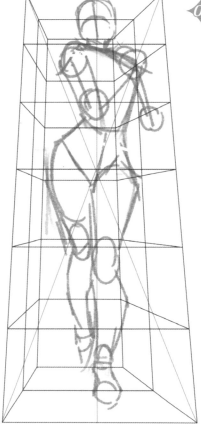

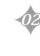02. 把角色放入仰視的透視框中。這是從哪個位置所見的圖，決定視線高度後便容易描繪仰視、俯瞰的圖。另外，在透視框畫上輔助的透視線便會明白，愈上面會壓縮愈多。觀察人體的比例與平衡，注意身體和脖子不要過長。

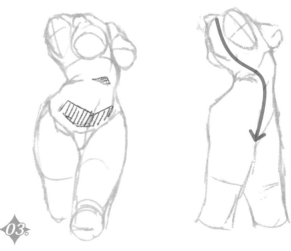

03. 雖然從正面所見的小蠻腰的線條也很重要，不過從側面所見的柔軟身體也要透過畫筆表現出來。

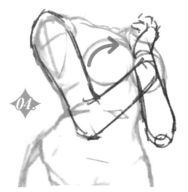

04. 手臂靠近中心的乳房的表現，是能明確呈現畫者喜好的部分，也是與角色魅力有關的重要部位。摸索出自己偏愛的畫法吧！

藉由扭轉或彎曲身體，善加利用在部位重疊部分產生的肉的彎曲與延展，就能強調扭轉與彎曲。

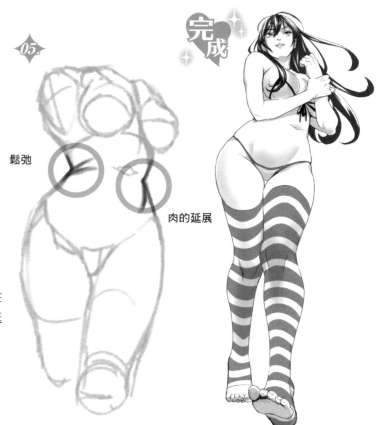

05.

鬆弛

肉的延展

完成

仰視的範例②

描繪強調柔軟背部的構圖。

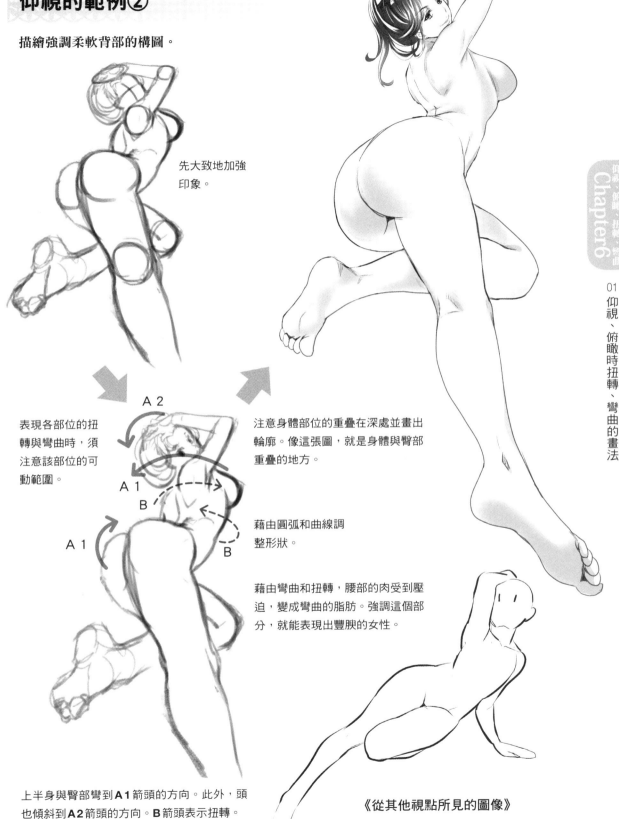

先大致地加強
印象。

表現各部位的扭
轉與彎曲時,須
注意該部位的可
動範圍。

A 2

A 1

B

A 1

B

注意身體部位的重疊在深處並畫出
輪廓。像這張圖,就是身體與臀部
重疊的地方。

藉由圓弧和曲線調
整形狀。

藉由彎曲和扭轉,腰部的肉受到壓
迫,變成彎曲的脂肪。強調這個部
分,就能表現出豐腴的女性。

上半身與臀部彎到 **A1** 箭頭的方向。此外,頭
也傾斜到 **A2** 箭頭的方向。**B** 箭頭表示扭轉。

《從其他視點所見的圖像》

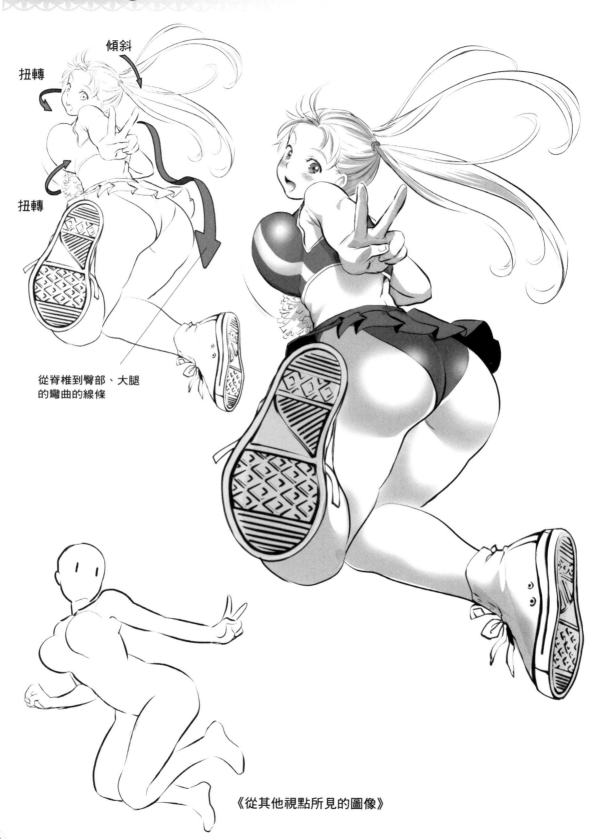

傾斜

扭轉

扭轉

從脊椎到臀部、大腿
的彎曲的線條

《從其他視點所見的圖像》

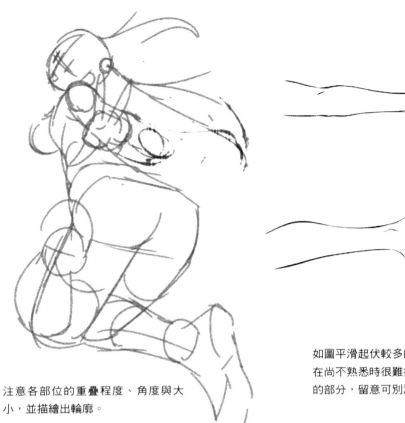

注意各部位的重疊程度、角度與大小，並描繪出輪廓。

如圖平滑起伏較多的部分重疊的表現，在尚不熟悉時很難描繪。注意粗的、細的部分，留意可別減損立體感。

小知識

臀部有各種外觀

部位的彎曲方式會使外觀改變。藉此角色整體會加上表情，多多嘗試，增加表現的幅度吧！

《一般的臀部》

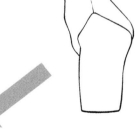

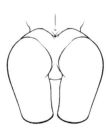

《突出的臀部》

《用力突出的臀部》

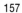

俯瞰的範例①

描繪從上方所見的，女性的俯瞰姿勢。

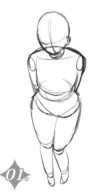

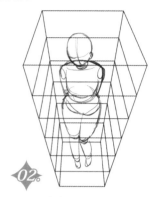

01. 畫出想描繪的姿勢的輪廓。

02. 配合輪廓畫出透視框。

03. 不清楚身體的連接時，就試著畫出連接圓形的糰子吧！

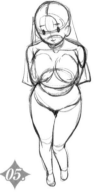

04. 將念珠放進透視框便是如此。圓重疊，同時也形成看不見的部分。

05. 調整輪廓，加工潤飾。在輪廓的階段，也要畫出看不見的部分。

完成

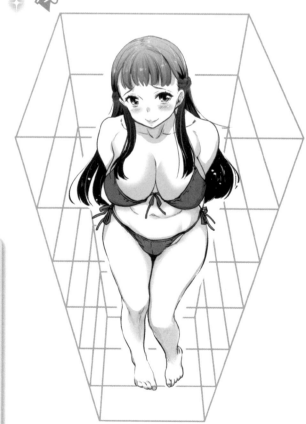

06. 謄稿後便完成。

One Point 觀察各種立體圖形由於角度的差異會如何呈現。

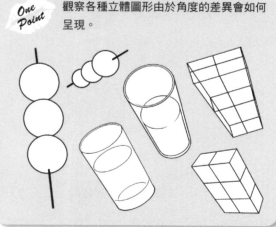

俯瞰的範例②

描繪從上方所見的扭轉的姿勢。

依照身體的線條與肉重疊的線條,使身體姿勢的走向變明確。

以圓柱和球體掌握人體時切成圓片的線

《肉的重疊》

若是扭轉的姿勢,注意切成圓片的線未必是一定的方向。請確認扭轉的方向。

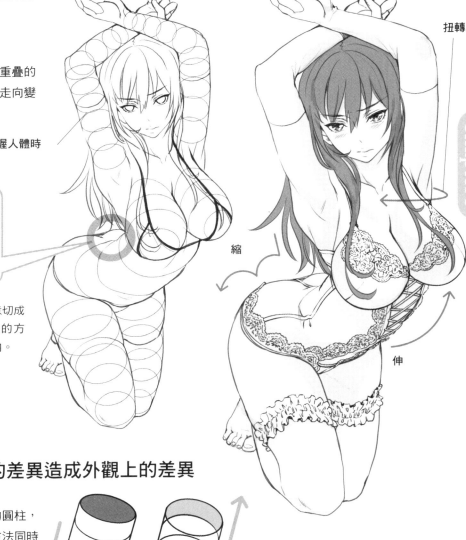

扭轉

縮

伸

❖ 畫線方法的差異造成外觀上的差異

雖是相同形狀的圓柱,不過依照畫線方法同時也能呈現仰視或俯瞰。

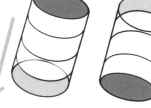

如下圖依照不同的線條重疊方式,就能表現何者在上方。肚臍的外觀也是重點。

《從上方所見的腰部線條》　　　《從下方所見的腰部線條》

俯瞰＋仰視範例①

描繪具有女人味的柔軟背部向後彎與扭轉的構圖。構思姿勢時想想什麼（哪邊）是最想呈現的地方。這次是強調脖頸和胸部。

雖然整體是俯瞰的構圖，不過由於頭部也向後仰，所以這個部分加入了仰視的要素。在強調扭轉與彎曲的姿勢中，依照角度有時會摻雜這些複合的要素。

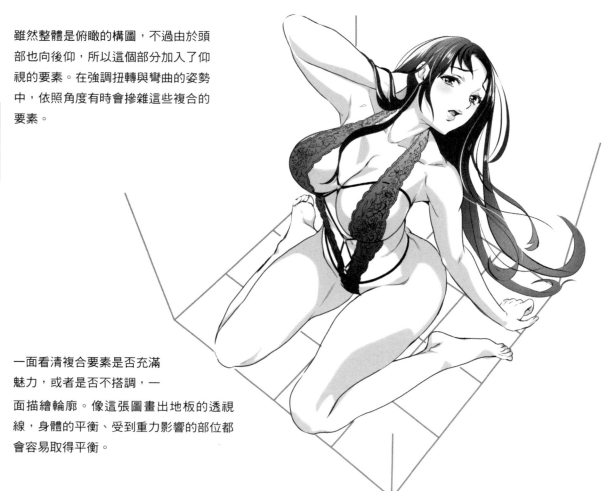

一面看清複合要素是否充滿魅力，或者是否不搭調，一面描繪輪廓。像這張圖畫出地板的透視線，身體的平衡、受到重力影響的部位都會容易取得平衡。

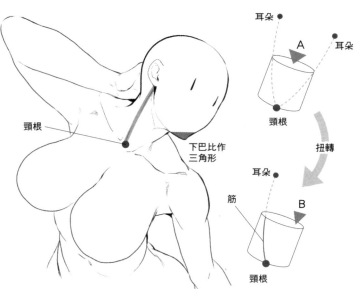

耳朵

耳朵

A

頸根

下巴比作三角形

扭轉

頸根

筋

耳朵

B

頸根

左圖的圓柱當成脖子，▼部分當成下巴。從**A**位置到**B**位置只有下巴扭轉時，頸根不會移動，所以脖頸會扭轉。注意連接頸根與耳朵的筋會稍微浮現，能巧妙地表現脖子的扭轉。但是，如果過度強調筋，有可能失去女性的柔軟，所以有時也可以省略。另外，也請注意肌肉的走向與互相重疊。

❖ 步　驟

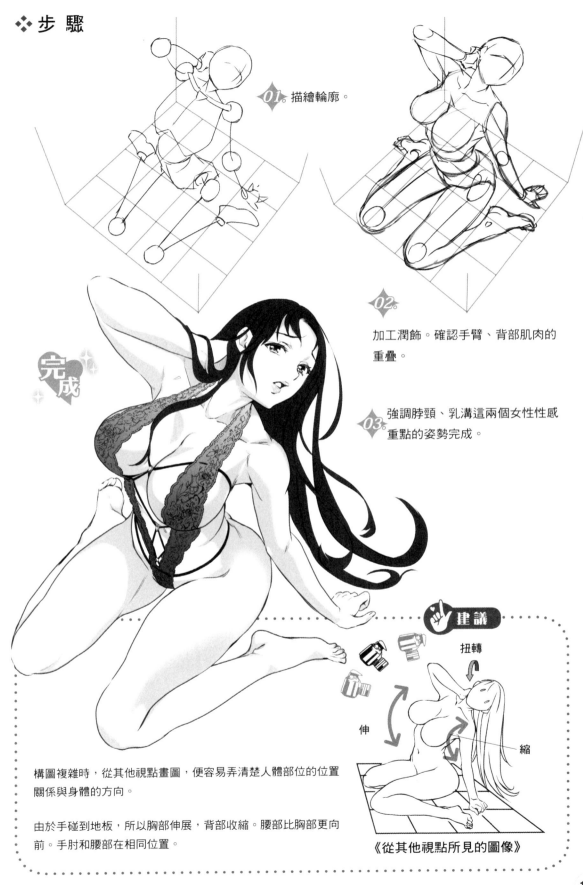

◆ **01.** 描繪輪廓。

◆ **02.**
加工潤飾。確認手臂、背部肌肉的
重疊。

◆ **03.**
強調脖頸、乳溝這兩個女性性感
重點的姿勢完成。

完成

扭轉

伸

縮

建議

構圖複雜時，從其他視點畫圖，便容易弄清楚人體部位的位置
關係與身體的方向。

由於手碰到地板，所以胸部伸展，背部收縮。腰部比胸部更向
前。手肘和腰部在相同位置。

《從其他視點所見的圖像》

俯瞰＋仰視範例②

構圖複雜的人體加上透視線描繪十分困難。尚不熟悉時會有些麻煩，不過請確實畫出輪廓與透視線的輔助線。記住自己最完美的人體比例，不自然的感覺就會慢慢消失。

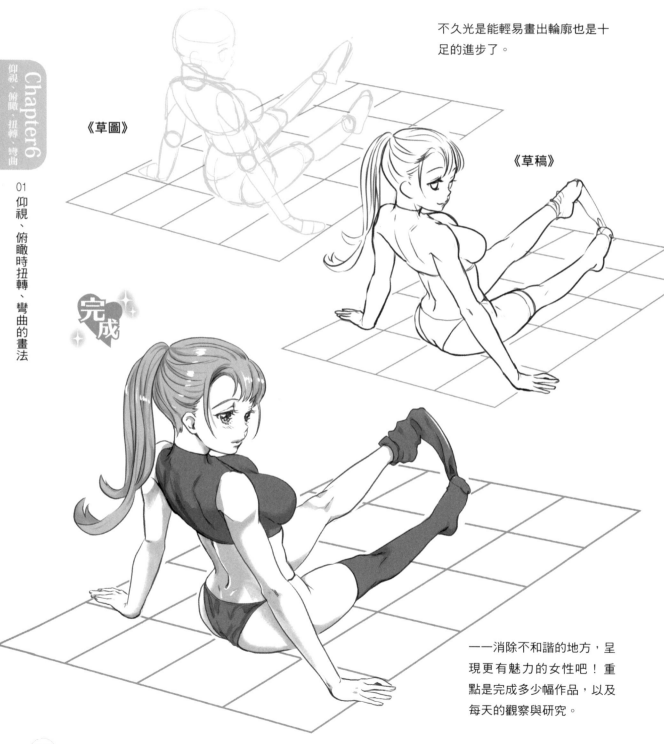

《草圖》

《草稿》

不久光是能輕易畫出輪廓也是十足的進步了。

完成

——消除不和諧的地方，呈現更有魅力的女性吧！重點是完成多少幅作品，以及每天的觀察與研究。

162

Profile
作者介紹

うめ丸

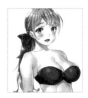

大家好，我是うめ丸。我覺得女性身體的線條非常美！作畫時會覺得很興奮。如果本書的技巧能對大家的創作有所幫助，將是我的榮幸。今後也請多多指教。

twitter：@umemaru002

ぶんぼん

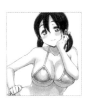

我是熱愛美少女遊戲的特殊性癖好者。我從遊戲插畫類專科學校畢業後，就在同人社團「ぶんぼにあん」持續活動。經由四格漫畫（芳文社）一次刊登出道。現在是自由插畫家，創作社群遊戲的插圖、成人漫畫、原畫。目前是孤單一人！

■ 作畫協助

三原しらゆき

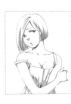

在うめ丸老師的介紹下，有幸能協助作畫。我是三原しらゆきI。女性的身體真是神祕……不僅部位的形式，甚至連受到心理層面影響的動作與表情，都是充滿魅力。我自己也學到不少。感謝老師！從工作報告到塗鴉我都會隨性地在推特上發布，請多指教。twitter：@kntm_sryk

STAFF

ユニバーサル・パブリシング株式会社

2008年、マンガ・デザイン制作、編集プロダクションとして設立。代表取締役 長澤久。
http://www.u-publishing.com/

TITLE

成人漫畫繪師 美少女魅惑畫法

STAFF

ORIGINAL JAPANESE EDITION STAFF

出版　　瑞昇文化事業股份有限公司
作者　　うめ丸/ぶんぼん
編著　　ユニバーサル・パブリシング
　　　　Universal Publishing
譯者　　蘇聖翔

總編輯　郭湘齡
文字編輯　徐承義　蔣詩綺　李冠緯
美術編輯　孫慧琪
排版　　執筆者設計工作室
製版　　昇昇興業股份有限公司
印刷　　桂林彩色印刷股份有限公司

法律顧問　經兆國際法律事務所　黃沛聲律師

戶名　　瑞昇文化事業股份有限公司
劃撥帳號　19598343
地址　　新北市中和區景平路464巷2弄1-4號
電話　　(02)2945-3191
傳真　　(02)2945-3190
網址　　www.rising-books.com.tw
Mail　　deepblue@rising-books.com.tw

初版日期　2019年4月
定價　　380元

企画・編集・デザイン　ユニバーサル・パブリシング株式会社
担当編集　　　　　　　浦田善浩
カバーイラスト　　　　ぶんぼん
作画　　　　　　　　　うめ丸／ぶんぼん
作画協力　　　　　　　三原しらゆき

國家圖書館出版品預行編目資料

成人漫畫繪師：美少女魅惑畫法 / うめ
丸, ぶんぼん著；蘇聖翔譯. -- 初版. --
新北市：瑞昇文化, 2019.02
164 面；18.7 x 25.7公分
譯自：セクシーに魅せる！：女の子の人
体パーツの描き方
ISBN 978-986-401-318-0(平裝)
1.漫畫 2.繪畫技法
947.41　　　　　　　　　108002958